슈퍼 리얼리즘

색연필

協力

株式会社ベステック (https://www.westek.co.jp/)
ホルベイン画材株式会社 (https://www.holbein.co.jp/)
ホルベイン工業株式会社
三菱鉛筆株式会社 (https://www.mpuni.co.jp/)
株式会社ミューズ (https://www.muse-paper.co.jp/)

STAFF

編集・デザイン：アトリエ・ジャム (http://www.a-jam.com/)
撮影：山本 高取
編集統括：伊藤 英俊 (マガジンランド)
企画立案：森本 征四郎 (マガジンランド)
合本版制作：松本 明子 (マール社)

그림 소재부터 채색 방법,

정물화, 풍경화 그리는 방법까지!

슈퍼 리얼리즘
색연필

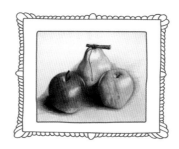

하야시 료타 **지음**

허영은 **옮김**

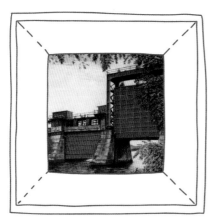

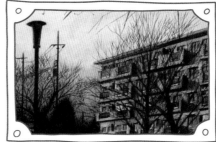

시그마북스
Sigma Books

슈퍼 리얼리즘 색연필

발행일 2023년 1월 2일 초판 1쇄 발행
지은이 하야시 료타
옮긴이 허영은
발행인 강학경
발행처 시그마북스
마케팅 정제용
에디터 최윤정, 최연정
디자인 강경희, 김문배

등록번호 제10-965호
주소 서울특별시 영등포구 양평로 22길 21 선유도코오롱디지털타워 A402호
전자우편 sigmabooks@spress.co.kr
홈페이지 http://www.sigmabooks.co.kr
전화 (02) 2062-5288~9
팩시밀리 (02) 323-4197
ISBN 979-11-6862-095-7 (03650)

GAPPONBAN SUPER REAL IRO ENPITSU
© Ryota Hayashi 2022
Korean translation rights arranged with MAAR-sha Publishing Co., Ltd
through Japan UNI Agency, Inc., Tokyo and AMO AGENCY, KOREA

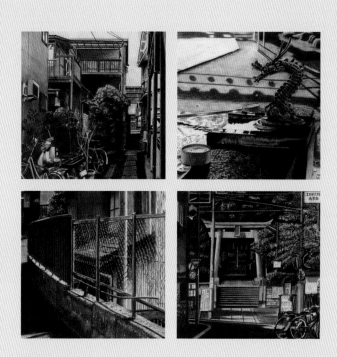

슈퍼 리얼리즘 색연필의 세계

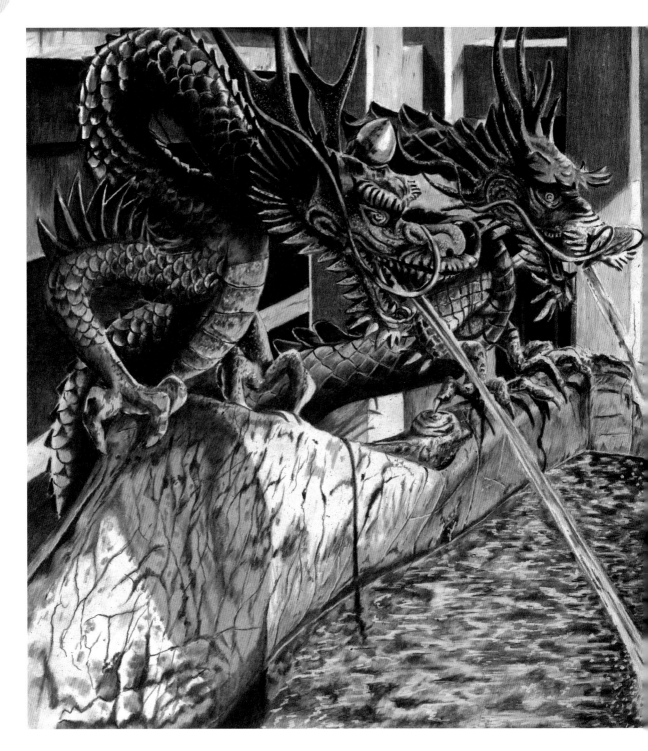

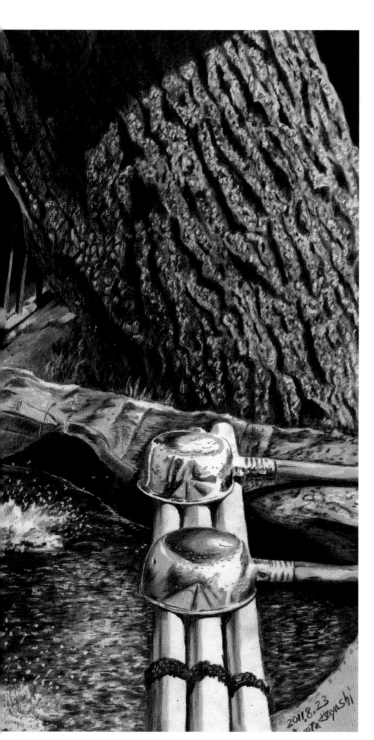

「이시쿠라마치 연명지장보살의 연명수(石倉町延命地蔵 延命水), 도야마시」

도야마시 이시쿠라마치에 흐르는 하천의 '생명의 물 연명수'라는 유명한 물. 연명지장보살의 데미즈야*처럼 조성되어 있다. 수면, 금속, 나무 등 여러 질감이 한데 모여 있어서, 색연필의 능력을 시험하는 기분이 들었던 주제였다.

A3 사이즈(420mm×297mm)/ 프리즈마 컬러, 미쓰비시연필 유니 컬러드펜슬 페르시아/ KMK 켄트지/ August 2011.

* 데미즈야(手水舍): 일본 신사의 손 씻는 우물-옮긴이

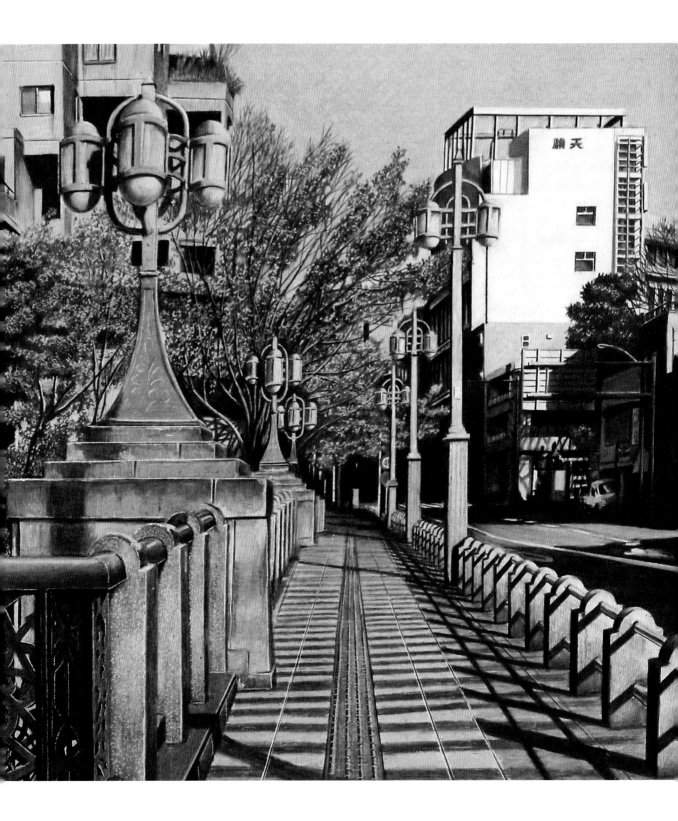

「Crossing Point, 기타구 나카리」(위)

JR 열차 노선 중 고마고메~탄바시 구간. 기찻길이 교차하는 모습이 마치 커다
란 기차 모형처럼 입체적이다. 풍경도 단계적으로 쌓아 올려서 표현했다.

A3 사이즈(420mm×297mm)/ 프리즈마 컬러, 미쓰비시연필 유니 컬러드펜슬
페르시아/ KMK 켄트지/ April 2014.

「오토나시바시(音無橋), 기타쿠 오지」(왼쪽)

벚꽃 명소인 아스카야마 공원 근처. 샤쿠지가와강에 놓인 다리인 오토나시바
시다. 고풍스럽고 이국적인 난간의 질감은 색연필의 진면목을 여실히 보여주
는 부분이다.

P10호(530mm×410mm)/ 프리즈마 컬러, 미쓰비시연필 유니 컬러드펜슬 페르시아/
KMK 켄트지/ April 2013.

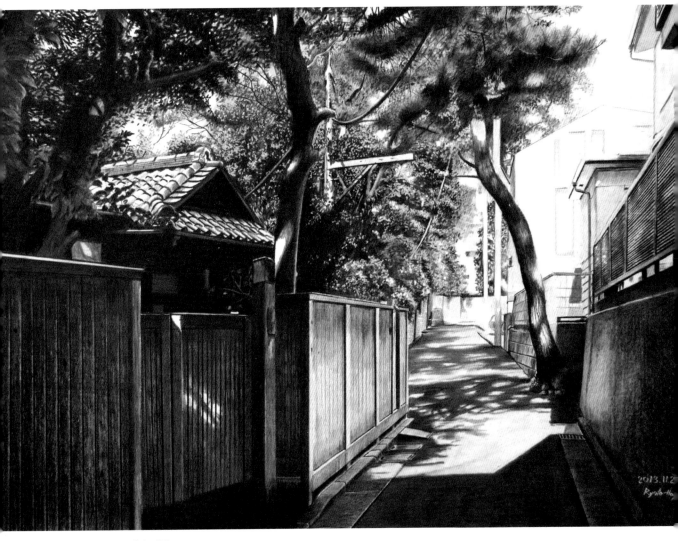

「정적(静寂), 신주쿠구 나이토마치」 (위)

가이엔 니시도리와 신주쿠교엔 사이의 틈새길 모퉁이. 교통량이 많은 도로와
맞닿아 있지만, 온화한 햇살과 고요한 분위기가 가득하다. 유서 깊은 저택이 여
럿 자리한 동네라서 무심코 발길을 멈추게 된다.

B3 사이즈(515mm×364mm)/ 프리즈마 컬러, 미쓰비시연필 유니 컬러드펜슬
페르시아/ KMK 켄트지/ November 2013.

「가을장마(秋霖), 나카노구 가미사기노미야」 (오른쪽)

눈에 익숙한 일상적인 장소도 비가 내리면 분위기가 크게 바뀐다. 그림으로 옮
기면 거의 모노크롬의 세계.

A1 사이즈(841mm×420mm)/ 프리즈마 컬러, 미쓰비시연필 유니 컬러드펜슬
페르시아/ KMK 켄트지/ September 2015.

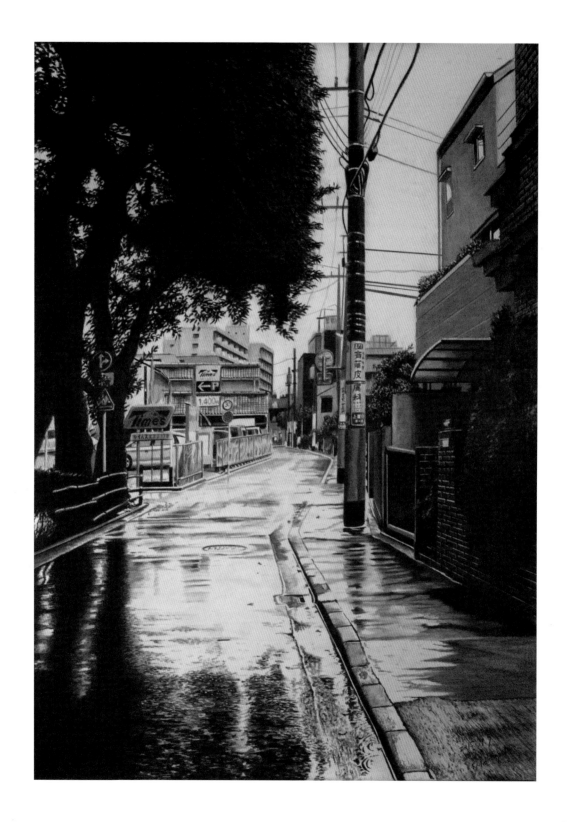

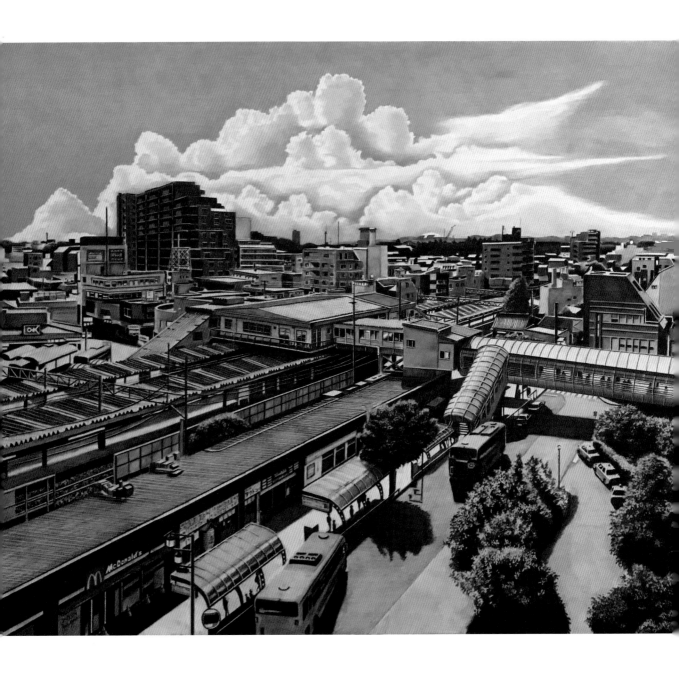

「Summertime, 기요세역」

니시이케부쿠로 철도의 기요세역. 북쪽 출구에 있는 빌딩의 6층에서 내려다본 구도(부감시)다. 도쿄 근교의 역 주변 거리와 멀리 돔구장이 보인다. 적란운과 거리 풍경이 대비된다.

F30호(910mm×727mm)/ 프리즈마 컬러/ muse TMK 포스터 207g/ August 2019.

들어가며

2015년 8월. 저의 첫 기법서인 『슈퍼 리얼 색연필』이 출간되고, 1년 후인 2016년 9월에 속편이 출간되었습니다. 많은 독자가 읽었지만, 안타깝게도 출판사가 2020년에 폐업하면서 모두 절판되었습니다.

2022년 현재 색연필 그림의 상황은 2015년과 비교하면 상당히 달라졌습니다. 여러 젊은 작가가 등장했고, 사진처럼 사실적인 스타일로 유명세를 얻거나, 인기 방송 프로그램에 색연필 그림을 심사하는 코너가 마련되는 등 비주류였던 색연필이 제법 사랑받는 그림 재료가 된 듯합니다. 2020~21년에는 코로나바이러스가 유행하면서 '집에서 보내는 시간'이 늘어났습니다. 그림 교실을 운영하며 여러 수강생에게 '색연필로 그림을 그리며 시간을 의미 있게 보낼 수 있었다', '색연필 그림을 그려서 좋았다'라는 이야기를 듣기도 했습니다. 그럴 때면 색연필이 대세의 바람을 탔다고 느껴집니다.

순수미술의 세계에서 색연필 그림은 유채화, 수채화, 동양화와 비교하면 여전히 비주류인 재료입니다. 앞으로 색연필의 존재감이 커지려면 사실적인 터치뿐 아니라 다양한 화풍과 표현을 만들어내는 것이 중요합니다. 저변을 넓혀서, 그림을 시작하는 많은 사람이 색연필을 선택하도록 매력을 어필해야겠지요.

저는 시안, 마젠타, 옐로의 '색의 3원색'에 블랙이나 화이트를 더한 4색으로 모든 그림을 그립니다. 4색 기법은 물론, 더욱 쉽게 접근할 수 있는 다색 기법도 널리 알리고 싶습니다. 앞서 출간된 두 권의 기법서가 절판되는 바람에 매우 속상했지만, 출판사의 호의로 합본해서 새롭게 선보이게 되었습니다. 책의 크기도 변경했고, 색칠을 연습할 수 있는 밑그림도 추가했습니다. 더욱 사랑받을 수 있는 책으로 다시 태어났다고 할 수 있겠지요.

색연필은 준비와 마무리가 까다롭지 않고, 냄새도 없습니다. 누구든지 손에 쥐고 금세 그리기 시작할 수 있습니다. 이 책은 색연필로 그림을 그리고 싶은 사람에게 도움이 될 수 있도록 엮었습니다. 처음부터 읽어도 좋지만, 아무쪼록 가벼운 마음으로 눈에 들어온 페이지부터 시작해보세요. 참고서처럼 가까운 곳에 두고, 가끔 읽게 되는 책이 된다면 매우 기쁠 것입니다. 이 책이 여러분의 멋진 그림 세계에 도움이 되기를 바랍니다.

2022년 하야시 료타

Contents

차 례

제 1 장 시작하기에 앞서 17

제 2 장 기본 테크닉으로 그리기 29

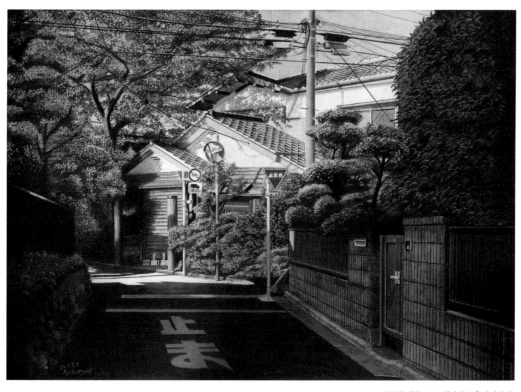

「**봄의 빛깔(春彩), 네리마구 후지미다이**」

매일 걷는 길을 한 걸음 멀찍이 바라보며 산책하기. 아침 햇살을 머금은 초여름의 나무 그늘이 상쾌하게 느껴진다. 색채의 계절인 5월.

A1 사이즈(841mm×420mm)/ 프리즈마 컬러, 미쓰비시연필 유니 컬러드펜슬 페르시아/ KMK 켄트지/ May 2016.

어느 쪽이 사진일까?

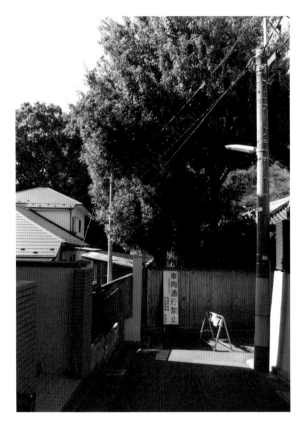

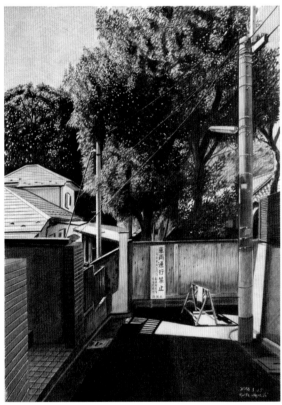

「통행금지(通行止め), 신주쿠구 나이토마치」

큰길의 샛길에 감도는 징숙한 분위기.
뒤쪽은 신주쿠교엔의 짙은 초록색이 펼쳐진다.

A3 사이즈(420mm×297mm)/ 프리즈마 컬러/ muse KMK 켄트지/ March 2014.

Ryota's Comment

사진은 한 개의 렌즈로 촬영하지만, 사람은 두 개의 렌즈로 대상을 봅니다. 그래서 사진으로 촬영한 풍경과 눈으로 본 풍경은 인상이 다른 경우가 많습니다. 원근감을 느끼는 방법에 차이가 있기 때문입니다.

사진을 보고 그릴 때도 최대한 눈으로 직접 관찰한 장면처럼 자연스러운 원근법을 적용해서 그리는 것이 중요합니다. 왼쪽 그림 속 전봇대와 건물의 세로 방향 뒤틀림을 오른쪽 그림에서는 눈으로 본 자연스러운 느낌에 가깝도록 수직선을 중심으로 수정했습니다.

시작하기에 앞서

색연필 소개

색연필은 유성과 수성 두 종류가 있는데, 이 책에서는 유성 색연필을 사용합니다. 유성 색연필도 색을
내는 안료의 종류, 안료를 고착시키는 전색제의 성분, 메이커(제작사)에 따라 발색과 질감이 다양합니다.
전문가는 취향이나 종이를 기준으로 여러 메이커의 색연필을 골라서 사용합니다. 이번에는 제가 주로
사용하는 색연필을 소개하겠습니다.

프리즈마 컬러 *Prisma Color*

프리즈마 컬러
뉴웰 러버메이드
※ 사진은 24색 세트, 48색 세트, 12색 세트.
※ 72색 세트도 있음.
※ 색상별 낱개 구매 가능.

24색 세트

48색 세트

12색 세트

미국 뉴웰 러버메이드의 제품입니다. 일본을 제외한 대부분의 나라에서 프리즈마 컬러
라는 명칭으로 판매되고 있습니다(일본의 상품명은 카리스마 컬러). 입자가 작고 매끄러워서
그릴 때 부드러운 질감이 느껴지는 점이 특징입니다. 혼색하기 쉽고, 밝은색부터 혼색
하면 색을 무한히 만들 수 있을 것 같은 색연필. 현재 총 라인업은 150색입니다. 저는 그
중에서 30색 정도를 선택해서 사용합니다.

페르시아 *Pericia*

유니 컬러드펜슬 페르시아
미쓰비시연필 주식회사

※ 사진은 36색 세트.
※ 24색 세트와 12색 세트도 있음.
※ 색상별 낱개 구매 가능.

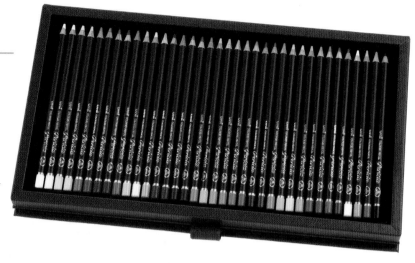

미쓰비시연필의 UNI 제품 중 최고급 브랜
드. 매우 질감이 부드러운데, 색연필보다
크레용이나 오일파스텔에 가깝게 느껴질
만큼 무른 점이 특징입니다. 유분이 많아서
덧칠할 때 유화처럼 중후하게 표현할 수
있습니다.

※ 2022년 현재는 생산 종료.

아티스트 색연필 *Artist's Colored Pencil*

홀베인 아티스트 색연필
홀베인공업 주식회사

※ 사진은 36색 세트, 24색 세트, 12색(베이직 세트).
※ 150색 세트, 100색 세트, 50색 세트도 있음.
※ 12색 세트에는 '디자인 톤 세트', '파스텔 톤 세트'도 있음.
※ 색상별 낱개 구매 가능.

매우 표준적인 색연필로 어떤 화풍에도 무난하게 사용할 수
있습니다. 또한 풍부한 컬러 전개를 바탕으로 상품 구성이 다
양해서 원하는 조건에 맞추어 선택할 수 있습니다.

※ 사진은 옛날 패키지

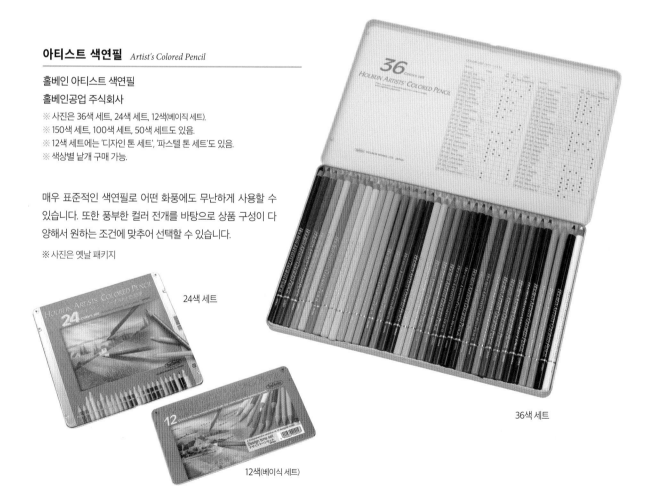

24색 세트

36색 세트

12색(베이식 세트)

그 외의 도구

색연필 그림은 색연필만으로는 완성할 수 없습니다. 이번에는 색연필 이외의 그림 재료를 필수적인 것부터 갖추면 편리한 것까지 실제로 사용하고 있는 제품을 바탕으로 소개하겠습니다.

종이

사실적인 그림을 그릴 때는 거칠고 입자가 성긴 종이보다 매끈하고 입자가 치밀한 종이가 좋습니다. 특히 켄트지는 표면이 매끄럽고 지질도 탄탄해서 또렷하게 그려지는 느낌과 손맛이 특징입니다. 여러 종류 중에서 저는 주로 KMK 켄트지를 사용합니다.

주의할 점은 입자가 고운 종이일수록 안료를 깊게 머금는다는 것입니다. 이러한 특징 때문에 거친 종이가 필요할 때가 있는데, 이 경우에는 켄트지를 뒤집어서 안쪽 면을 사용합니다. 안쪽 면의 약간 거친 질감을 이용하는 것이지요.

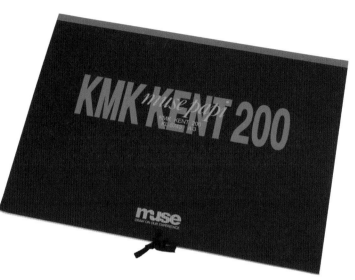

KMK 켄트지 #200
※ 사진은 옛날 디자인

회전식 연필깎이

휴대용 연필깎이

연필깎이

색연필은 연필이므로 연필깎이가 꼭 필요합니다. 칼로 심지 끝을 원하는 만큼 다듬을 수도 있지만, 한 번에 여러 자루를 사용할 때는 연필깎이를 사용하면 편리합니다. 집에서는 손잡이를 돌리는 회전식 연필깎이, 외출할 때는 간편한 휴대용 연필깎이로 구분해서 사용하는 것을 추천합니다.

샤프펜슬

그림을 그릴 때는 먼저 밑그림을 그립니다. 색연필을 사용해도 좋지만, 여러 번 지우고 고쳐 그려야 하므로 일반 연필도 필요합니다. 저는 심지가 잘 부러지지 않는 0.9mm용 샤프펜슬을 2B심으로 사용합니다.

※ 미쓰비시연필의 샤프펜슬. 다른 회사의 제품도 OK.

아트 나이프

동물의 털끝이나 나뭇잎에 반사된 세밀한 빛 등은 아트 나이프를 사용합니다. 한 번 칠한 색을 아트 나이프로 긁어내서 하이라이트를 선명하게 표현할 수 있습니다.

　아트 나이프는 일반 커터칼보다 얇아서 더욱 직감적으로 깎을 수 있습니다. 하지만 능숙하지 않으면 종이가 쉽게 뚫리기 때문에 조심해야 합니다.

　사진 **A**는 제가 실제로 사용하는 아트 나이프이고 사진 **B**는 다른 제품인데, 어떤 제품이든 좋습니다.

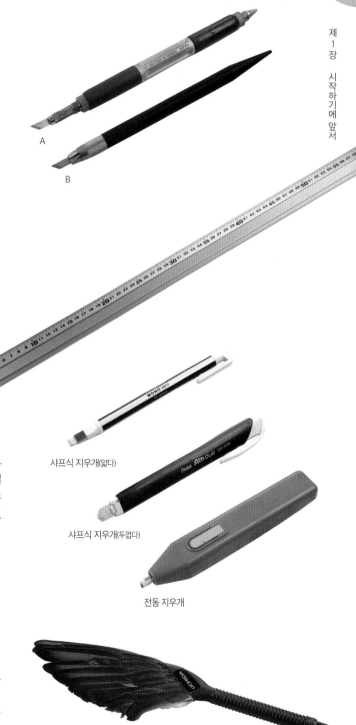

자

자는 밑그림을 그릴 때 보조선과 기준이 되는 중심선을 그리거나, 색을 칠할 때 삐져나오지 않도록 마스킹 용도로 사용하는 등 다양하게 쓰입니다. 그림의 크기에 맞추어 여러 길이로 준비해두면 편리하겠지요. 알루미늄으로 만든 철자를 사용하면 종이를 비교적 깨끗하게 사용할 수 있어서 추천합니다.

지우개

지우개는 밑그림 선을 지우거나 색연필로 칠한 부분을 수정할 때 꼭 필요합니다. 지우개 중에서는 편리한 샤프식 지우개를 추천합니다. 지우개는 얇은 것과 두꺼운 것 두 종류를 갖추면 좋습니다. 전동 지우개도 유용한 아이템입니다.

샤프식 지우개(얇다)

샤프식 지우개(두껍다)

전동 지우개

지우개털이 도구(제도비)

색연필로 그림을 그리면 지우개 가루나 색연필 가루가 생깁니다. 하지만 아무 생각 없이 손으로 털면, 가루가 문질러져서 공들여 그린 그림을 망치는 경우도 있습니다. 휴지로 조심스럽게 치우는 방법도 좋지만, 지우개털이 빗자루를 하나 갖고 있으면 언제나 그림을 깨끗하게 그릴 수 있습니다.

21

색연필의 기본 사용법

색연필도 연필인 이상 그 끝은 점입니다. 따라서 '선'을 그어야만 그림을 그릴 수 있지요. 색연필은 쥐는 위치와 약간의 필압 차이로 '선'의 느낌이 다양해져서 여러 가지 폭넓은 표현을 구사할 수 있습니다.

이번에는 색연필의 기본 사용법을 살펴보겠습니다.

▲ 기본적인 연필 잡기

색연필을 잡는 두 가지 방법

색연필은 쥐는 위치에 따라 사용법이 크게 달라집니다.

왼쪽 사진 **A**처럼 길게 잡으면 색연필이 눕혀져서, 비스듬히 종이에 닿아 필압이 약해집니다.

반대로 **B**처럼 짧게 잡으면 색연필이 종이와 수직에 가까운 각도로 세워져서, 종이를 위에서부터 연필 끝으로 누르게 되어 필압이 강해집니다.

A 길게 잡기 = 약한 필압

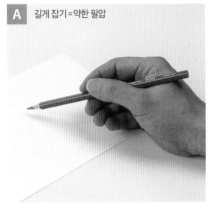

색연필을 길게 잡으면 연필이 비스듬히 눕혀진다.

B 짧게 잡기 = 강한 필압

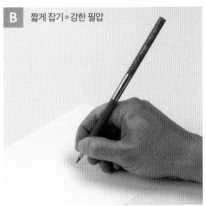

색연필을 짧게 잡으면 수직에 가깝게 세워진다.

선 긋기

색연필을 길게 잡으면 필압이 가벼워져서, 가늘고 섬세한 부드러운 선을 그릴 수 있습니다(C).

색연필을 짧게 잡으면 필압이 강해져서, 두껍고 강한 선을 그릴 수 있습니다(D).

C 길게 잡기 = 약한 필압

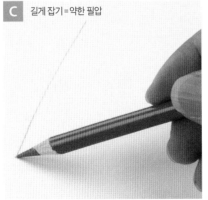

가늘고 섬세한 부드러운 선을 그릴 수 있다.

D 짧게 잡기 = 강한 필압

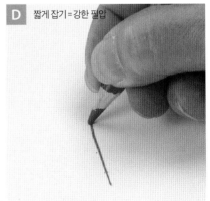

두껍고 강한 선을 그릴 수 있다.

채색하기

색연필 '채색'은 많은 '선'을 모아 '면'을 채우는 것입니다.

색연필을 길게 잡고 그린 선은 가볍고 얇아서, 밀집되면 엷은 색의 면이 됩니다(E).

반대로 색연필을 짧게 잡고 그린 선은 무겁고 두꺼워서, 밀집되면 짙은 색의 면이 됩니다(F).

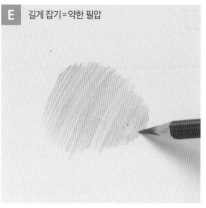

E 길게 잡기 = 약한 필압

부드러운 선을 여러 번 그어서 연한 색 면을 만든다.

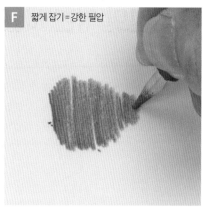

F 짧게 잡기 = 강한 필압

강한 선을 여러 번 그어서 진한 색 면을 만든다.

크로스 해칭

선을 한 방향으로만 그어서 면을 채우면, 얼룩이 생기기 쉽습니다. 뭉치지 않고 균일한 면을 완성하려면 여러 방향으로 선을 그어야 합니다.

선을 수직으로 겹쳐서 칠하는 방법을 '크로스 해칭'이라고 합니다. 크로스 해칭 역시 선의 굵기와 필압의 강약 조절로 농담 표현이 달라집니다. 또한 크로스 해칭을 반복해서 더욱 진하게 칠할 수도 있습니다.

선을 긋기 쉬운 방향으로 종이를 돌리면서 칠해보세요.

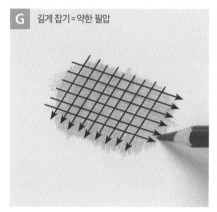

G 길게 잡기 = 약한 필압

약한 필압의 크로스 해칭.

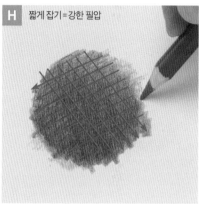

H 짧게 잡기 = 강한 필압

강한 필압의 크로스 해칭.

짧아진 색연필은 어떻게 쓸까?

색연필을 사용하다 보면 연필심이 닳아서, 몸통을 깎아야 합니다. 가장 큰 문제는 너무 짧아져서 더 이상 깎을 수 없게 된 색연필의 처리 방법입니다. 연필깎지에 꽂아서 연장해도 마지막 끄트머리까지 다 쓰기란 불가능합니다. 아슬아슬한 부분까지 쓰면 어쩔 수 없이 버리는 경우도 있을 텐데, 친환경 시대인 지금이라면 효과적인 활용방법을 찾기 위해 고민하는 사람도 많지 않을까요.

목공용 순간접착제로 몽당 색연필과 새로운 색연필을 연결해보았습니다(아래 사진을 참고). 접착제가 완전히 건조된 후에는 너무 세게 힘주지 않으면 충분히 사용할 수 있었습니다(프리즈마 컬러 색연필처럼 양끝이 평평해야 가능한 방법입니다. 끝이 둥근 색연필은 갈아서 평평하게 만들어야 하지요 최근에는 연필을 연결하기 위한 특수한 연필깎이도 판매되고 있으니, 한 번쯤 시도해도 좋을 것 같습니다).

연결 부위

짧아진 색연필

새로운 색연필

색연필 혼색하기

색연필 72색 세트를 구입하면 여러분이 원하는 색은 대부분 갖추어져 있을 것입니다. 하지만 그림에 딱 떨어지는 색을 곧바로 세트에서 찾기란 의외로 어렵습니다. 그럴 때는 종이 위에서 색을 섞는 방법으로 원하는 색을 만들어보세요. 색연필은 수채화 물감처럼 팔레트를 사용하지 않고, 종이 위에서 덧칠하며 혼색합니다.

기본 4색

혼색의 기본색은 색연필 12색 세트에도 반드시 들어있는 '노랑', '파랑', '빨강', '검정'의 4색입니다. 이 네 가지 색을 섞어서 여러 가지 색을 만듭니다.

노랑 파랑 빨강 검정

기본 4색을 겹쳐 칠하면…

① 가장 먼저 노랑을 칠합니다.
② 노랑 위에 파랑을 덧칠하면 연두(황록)가 되고, 더 많이 칠하면 선명한 초록이 됩니다.
③ 그 위에 빨강을 덧칠하면 초록이 점차 흐려지며 갈색에 가까워집니다.
④ 그 위에 검정을 덧칠하면 명도가 낮아지고 검정에 가까워집니다.

① 노랑 ▶ ② 노랑+파랑 ▶ ③ 노랑+파랑+빨강 ▶ ④ 노랑+파랑+빨강+검정

연두
↓
선명한 초록

갈색

검정에 가까운 갈색

색 조합마다 달라지는 색감

혼색의 색 조합을 바꾸면 더욱 다채로운 색을 만들 수 있습니다.
　노랑에 빨강을 덧칠하면 주황이 되고, 파랑에 빨강을 덧칠하면 보라가 됩니다.

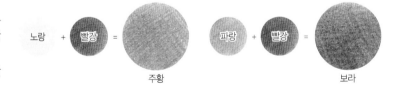

노랑 + 빨강 = 주황　　파랑 + 빨강 = 보라

같은 색이라도 농담 차이로 달라지는 색감

색연필은 필압으로 색의 농담 변화를 표현합니다 (→ p.22~23). 빨강을 가벼운 필압으로 칠하면 하얀 종이 색과 어우러지며 연한 빨강 = 핑크가 됩니다.

옅은 빨강 = 핑크　　　　빨강　　　　진한 빨강

색을 덧칠하는 과정

왼쪽 페이지의 '4색의 혼색' 원리를 '나무 한 그루 그리기'에 적용해서 실제로 종이에 그려봅시다. 진짜 나무가 아니어도 괜찮습니다. 머릿속에 '나무 한 그루'를 상상하고, 오른쪽 그림처럼 파란색 색연필로 가볍게 밑그림을 그린 뒤 시작합니다.

▲ 밑그림

Step 01

노랑

나뭇잎, 줄기, 땅을 노랑으로 균일하게 색칠합니다. 얼룩 없이 고르게 채색하고 싶을 때는 크로스 해칭(p.23) 기법이 원칙입니다.

Step 02

파랑

빛이 왼쪽 위쪽에서 내리쬐고 있다고 가정하고, 그림자가 지는 오른쪽을 중심으로 파랑을 더해갑니다. 나무줄기와 땅에 비치는 그림자도 파랑으로 칠합니다. 파랑으로 색칠하지만, 노랑과 섞이면서 선명한 초록색으로 표현됩니다.

Step 03

빨강

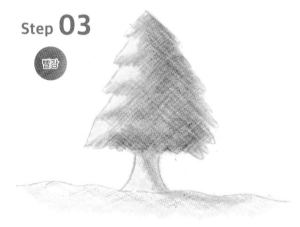

나뭇잎의 초록이 너무 선명하므로 빨강을 덧칠해서 채도를 낮춥니다. 위에 얹은 빨강이 밑색과 어우러지면서 갈색과 비슷하게 보입니다. 나무줄기와 지면에도 빨강을 더해주세요.

Step 04

검정

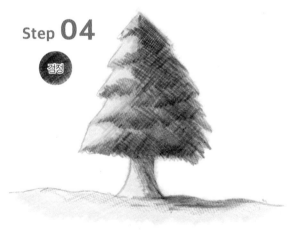

마지막으로 검정을 덧칠해서 명도를 낮춥니다. 이 과정 덕분에 햇빛이 닿는 부분(노랑)과 명도 대비가 강해지며 빛의 강도를 효과적으로 표현할 수 있습니다.

알아두면 편리한 원근법 미니 지식!

원근법(투시도법)을 알면 실제 풍경을 그릴 때 큰 도움이 됩니다. 이번에는 기본적으로 알아야 할 원근법의 미니 지식을 소개합니다.

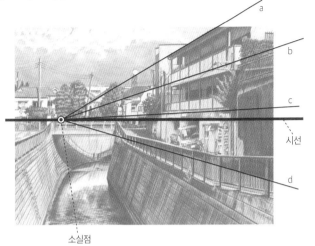

시선(눈높이)과 소실점

'시선(눈높이)'은 대상을 똑바로 바라보았을 때 본인의 눈높이와 같은 위치에 있으며, 지면과 평행한 상상 속의 선입니다. 시선은 본인의 키와 서 있는 장소가 그리는 대상보다 높은지 낮은지에 따라 미묘하게 달라집니다.

'소실점'이란 원근법으로 건물 등을 묘사할 때 두 개 이상의 선(예: 오른쪽 그림의 a, b, c, d)의 연장선(투시선)이 멀리서 교차하는 지점을 말합니다. 소실점의 숫자는 구도에 따라 달라지며, 항상 '시선'에 위치합니다.

1점 투시도법

소실점이 하나뿐인 구도입니다. 시선 위에 놓인 단 하나의 소실점에 모든 선이 모이도록 그리면 원근감을 바르게 표현할 수 있습니다.

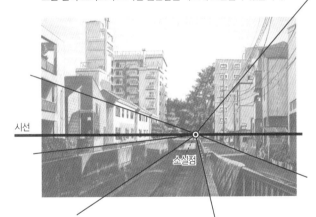

2점 투시도법

소실점이 두 개인 구도입니다. 시선 위에 두 개의 소실점이 있는데, 한 개 혹은 두 개 모두 화면 밖에 있는 경우도 많습니다.

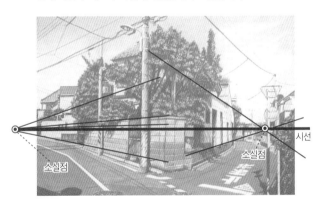

공기원근법

멀리 있을수록 옅고 흐리게 그리고, 가까이 있을수록 짙고 또렷하게 묘사해 원근감을 표현할 수 있습니다.

멀수록 옅고 흐리게 보인다.

가까울수록 짙고 또렷하게 보인다.

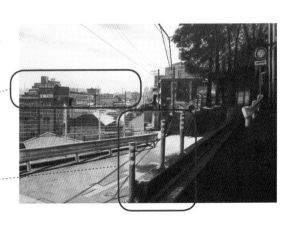

밑그림 그리는 방법

실제 풍경을 그릴 때는 현장에서 가볍게 스케치하면서 공간의 분위기를 파악하고, 사진을 촬영합니다. 작업실에 돌아온 다음 사진을 보면서 밑그림을 보완하고 색연필로 차분하게 채색해서 완성합니다. 이번에는 눈금과 사진을 이용해서 밑그림을 완성하는 방법을 소개합니다. 아래 예시에서는 실내 공간 속 작은 소품을 A4 사이즈 종이에 그렸지만, 야외의 장대한 풍경도 방법은 똑같습니다(모든 사진에 이러한 작업을 적용하지는 않습니다. 유난히 복잡한 구도일 때 편리한 방법입니다).

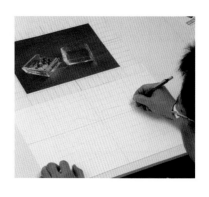

눈금과 사진을 이용해서 밑그림 그리는 방법(그리드 기법)

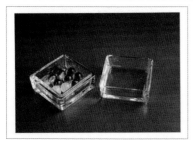

1 사진을 A4와 비슷한 사이즈로 확대해서 프린트합니다.

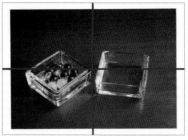

2 사진의 중심을 통과하는 세로선과 가로선을 빨간색 볼펜과 자를 이용해서 그립니다.

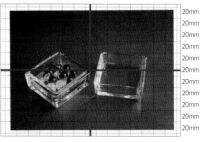

3 빨간색 중심선을 기준으로 위의 그림처럼 가로세로 방향으로 검은색 선을 20mm 간격으로 그려서 격자 모양의 눈금을 만듭니다.

20mm 20mm 20mm 20mm 20mm 20mm 20mm 20mm 20mm 20mm 20mm 20mm

4 그림을 그릴 종이에도 같은 방법으로 눈금을 그립니다. 나중에 지울 수 있도록 반드시 샤프펜슬을 사용하세요.
　예시는 A4 사이즈 종이를 사용해서 눈금을 20mm 간격으로 그렸지만, B4 사이즈일 때는 A4와 B4 사이즈의 비율 차이를 계산해서 눈금 크기를 24mm 간격으로 그립니다(※).

※ B4 사이즈(257mm×364mm) 종이는 A4 사이즈(210mm×297mm)보다 약 1.23배의 크기 때문에 눈금의 크기를 20mm×1.23＝약 24mm로 설정합니다.

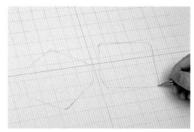

5 3의 사진을 자세히 봅니다. 눈금의 어느 부분에 어떤 선이 있는지 관찰한 뒤 종이에 옮겨 그립니다.

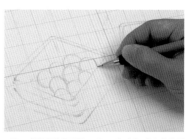

6 대략적인 윤곽을 모두 그린 다음 세부적인 특징도 그려 넣습니다.

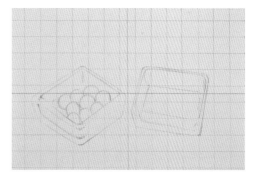

7 밑그림 완성. 밑그림 단계에서는 많은 요소를 그리지 않고, 색연필로 채색하면서 형태를 더욱 분명하게 다듬어 갑니다. 눈금은 색연필을 사용하는 단계에서 필요가 없어지면 지우개로 지우세요.

색을 긁어내는 기법

그림 작업은 덧칠처럼 더하는 과정만 있지 않습니다. 때로는 색을 제거하는 작업도 있지요. 이번에는 색을 긁어내는 아트 나이프(→ p.21) 기법을 설명합니다.

　오른쪽에 한 장의 나뭇잎 그림이 있습니다. 노랑 바탕에 파랑을 겹쳐서 초록색 잎을 표현하고, 그림자 부분에는 검정을 더해서 입체감을 드러냈습니다. 지금부터 아트 나이프로 색을 깎아서 더욱 세밀한 뉘앙스를 표현해보겠습니다.

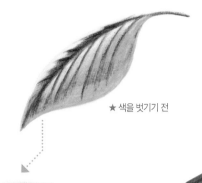

★ 색을 벗기기 전

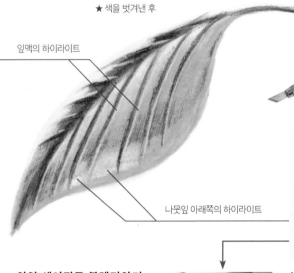

★ 색을 벗겨낸 후

잎맥의 하이라이트

나뭇잎 아래쪽의 하이라이트

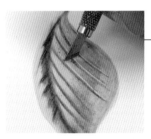

아트 나이프

한 가지 색(파랑)만 긁어내기

잎맥의 그림자를 따라서 아트 나이프로 '파랑만' 미세하게 긁어서 벗겨냅니다. 처음 칠했던 노랑이 드러나며 잎맥의 하이라이트(빛이 강하게 닿는 부분)를 표현할 수 있습니다. '파랑만 깎는 점이 포인트입니다.

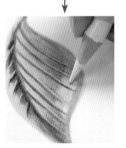

하양 색연필로 블렌딩하기

색을 벗겨낸 부분과 색이 칠해진 부분의 경계를 하양 색연필로 덧칠해서 자연스럽게 어우러지도록 블렌딩합니다. 이 방법으로 자연스러운 그러데이션을 표현할 수 있습니다.

색을 전부 제거하기

나뭇잎 아래쪽의 하이라이트를 표현하려면 색을 전부(노랑, 파랑) 긁어내서, 하얀 종이가 드러나도록 합니다. 너무 많이 깎으면 종이 표면이 거칠어지므로 주의하세요.

색연필로 '흰색'을 표현하려면

색연필은 한 번 짙은색을 칠하면 그 위에 하양과 노랑 같은 밝은색을 아무리 덧칠해도 먼저 칠한 색과 섞여서 완벽한 흰색을 나타낼 수 없습니다.

　색연필로 완벽한 흰색을 표현하려면 처음부터 아무것도 칠하지 않은 채로 남겨두어 '종이의 흰색'을 그대로 살리는 방법과 한 번 칠한 색을 아트 나이프로 제거하는 방법밖에 없습니다.

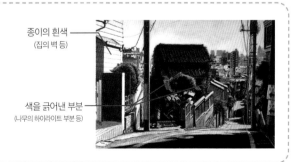

종이의 흰색
(집의 벽 등)

색을 긁어낸 부분
(나무의 하이라이트 부분 등)

기본 테크닉으로 그리기

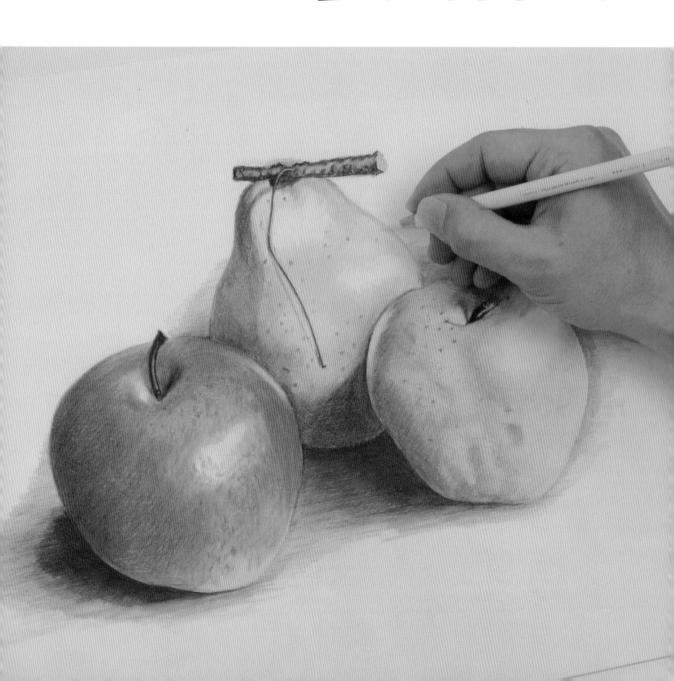

입체 표현

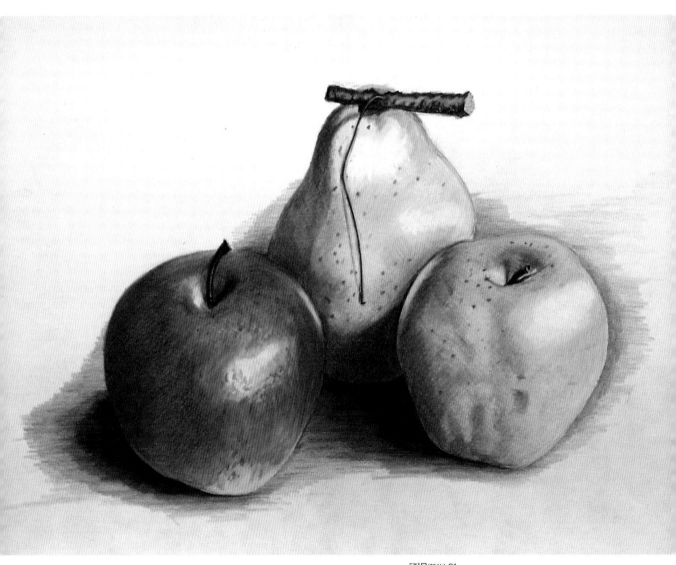

「정물(静物) 01」
B4 사이즈(257mm×364mm)/ HOLBEIN ARTISTS' COLORED PENCIL/
KMK 켄트지/ April 2015.

채색
연습하기
p.181

Ryota's Point

어떻게 그려야 '입체'로 보일까요? 그 방법은 첫째도 둘째도 '빛'과 '그림자' 표현입니다. 대상을 집중해서 살피고 '빛'은 어느 방향에서 비추는지, '그림자'는 어떤 모양인지, 관찰하며 그려보세요. 예시 주제는 색과 형태를 그리기 쉬운 과일로 선택했습니다(오른쪽 사진).

사용한 색연필(HOLBEIN ARTISTS' COLORED PENCIL)

 연한 갈색 Raw Umber OP184
 노랑 Canary Yellow OP147
 빨강 Carmine OP042
 진한 파랑 Cobalt Blue OP347
 검정 Black OP510
 진한 갈색 Burnt Umber OP180
 하양 White OP500

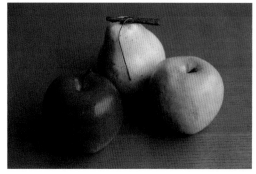

▲ 예시 주제의 사진

Step 01

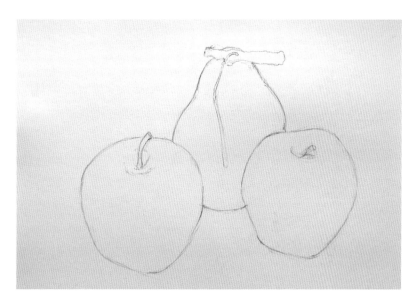

대상을 자세히 관찰하면서 대략적인 윤곽을 그립니다. 이 주제는 복잡하지 않기 때문에 '눈금과 사진을 이용해서 밑그림 그리는 방법(그리드 기법)'(→ p.27)은 사용하지 않고, 주의 깊게 들여다보고 직접 종이에 스케치합니다. 2B 이상 진한 연필, 혹은 갈색 계열의 색연필을 사용합니다.

Step 02

사용한 색
 연한 갈색

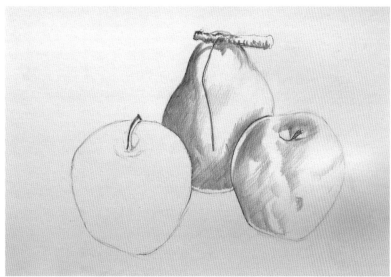

완전한 형태가 완성되면 연한 갈색(Raw Umber)으로 음영을 칠합니다. 필압은 조금 약한 정도가 좋습니다. 색연필을 눕히듯이 길게 잡고 그려보세요. 기본 기법은 크로스 해칭(→ p.23)입니다.

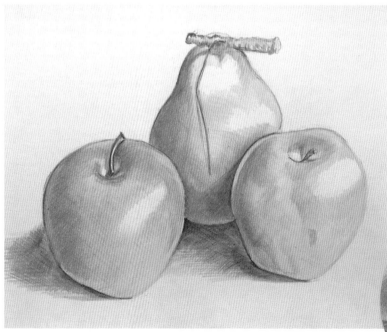

사용한 색

진한 갈색

Step 03

더욱 자세하게 음영을 표현합니다. 대상을 잘 관찰하고 어두운 부분을 진한 갈색(Burnt Umber)으로 색칠합니다. 가장 밝은 부분을 파악해두는 것도 중요합니다. 가장 밝은 부분의 색은 '하양'. 이곳은 색칠하지 않고 남겨둡니다.

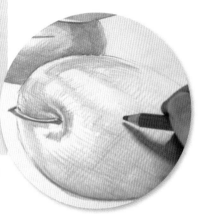

▶ 연한 갈색 위에 진한 갈색을 얹듯이 크로스 해칭으로 덧칠합니다. 색칠하기 쉬운 방향으로 종이를 돌리면서 해보세요.

사용한 색

노랑

Step 04

갈색 계열의 색연필로 그림자를 완성한 다음에는 노랑(Canary Yellow)으로 과일을 초벌 채색합니다. 갈색을 노랑으로 덮어버리세요. 그림의 대상이 노란 셀로판지에 가려진 것처럼 보입니다. 한 가지 주의할 점은 Step 03에서 칠하지 않았던 가장 밝은 부분, 즉 '하양'을 이번에도 그대로 남겨둡니다. 이번 단계의 채색 기법도 크로스 해칭이며 손의 힘을 빼고 칠해보세요.

▶ 가벼운 필압의 크로스 해칭으로 덧칠하면, 밑색인 갈색을 살리면서 노랑을 칠할 수 있습니다.

Step 05

 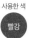

지금부터 각 과일의 개성적인 색을 표현합니다. 먼저 빨간 사과. 빨강(Carmine)으로 하얀 부분을 제외한 사과의 모든 면을 채웁니다. 사과를 자세히 보면 빨간색이 강한 부분과 노란색이 강한 부분이 있습니다. 노란 부분에는 빨강을 많이 칠하지 마세요. 이번에도 비교적 가벼운 필압이면 충분합니다.

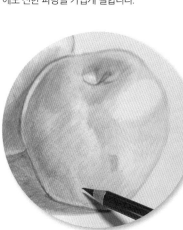

◀ 밑색인 노랑과 덧칠한 빨강이 자연스럽게 섞입니다. 필압의 강약 조절로 빨간 부분을 강조합니다.

Step 06

다음 순서는 파란 사과. 파란 사과로 불리지만, 사실은 '초록'이지요. 하지만 예시 그림의 사과는 완전한 초록으로 볼 수 없는 미묘한 색을 띠고 있어서, 진한 파랑(Cobalt Blue)을 사용하겠습니다. 이번에도 필압은 약하게 유지하세요. 서양배도 유심히 살펴보면 아래쪽이 푸르스름하게 보입니다. 이 부분에도 진한 파랑을 가볍게 칠합니다.

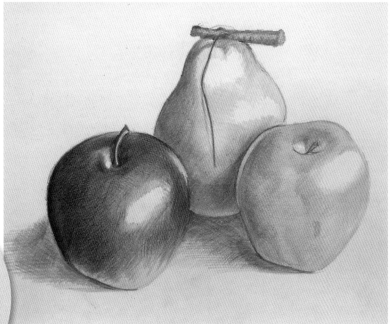

◀ 밑색인 노랑과 파랑이 섞이면서 초록빛이 감도는 파랑으로 발색됩니다.

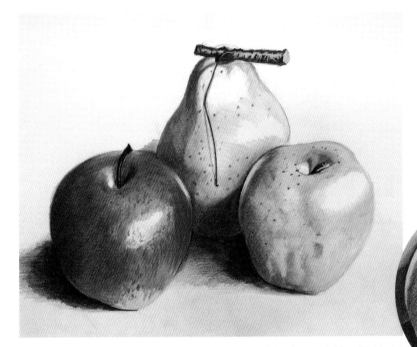

Step 07

과일 형태가 두드러지도록 외곽선을 따라 검정(Black)을 넣습니다. 눈 화장을 할 때 아이라인을 그리는 것과 비슷한 요령입니다. 꼭지 부분도 검정으로 강조합니다. 이번에는 색연필을 약간 짧게 쥐고 강한 필압으로 그립니다. 과일의 그림자도 눈에 띄도록 검정으로 칠합니다.

▶ 서양배의 꼭지처럼 디테일한 부분에도 검정을 사용해 강조할 수 있습니다. 그리기 편한 방향으로 종이를 돌리면서 색칠하세요.

사용한 색
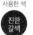

Step 08

과일의 질감을 한층 선명하게 드러내봅시다. 서양배와 파란 사과에는 반점이 있습니다. 이것을 진한 갈색(Burnt Umber)으로 표현합니다. 약간 뭉툭한 연필심으로 눌러서 찍듯이 반점을 그립니다. 필압은 강하게. 색연필을 세워서 쥐면 더 쉽겠지요.

▶ 반점은 끝이 뭉툭해진 색연필로 작은 동그라미를 그리듯이 눌러서 그립니다.

Step 09

사용한 색

노랑

매끄러운 표면을 표현하기 위해서 다시 노랑(Canary Yellow)을 덧칠합니다. 필압은 중간 정도. 색연필 흔적을 문질러 지운다는 느낌으로 칠합니다. 광택이 느껴진다면 거의 완성 직전!

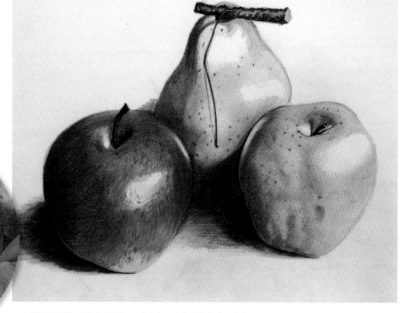

◀ 실물의 표면을 자세히 관찰하고, 빨강과 노랑의 경계가 어우러지도록 블렌딩합니다.

Finish

사용한 색

하양 연한 갈색

계속 칠하지 않고 하얗게 비워두었던 하이라이트(가장 밝은 부분). 이 주변을 하양(White)으로 문지르듯이 칠해서 자연스럽게 처리합니다. Step 09에서 노랑으로 광택을 표현했던 것처럼 약간 강한 필압을 유지하세요. 마지막으로 연한 갈색(Raw Umber)으로 배경을 조금 더 칠해서 마무리하면 완성입니다.

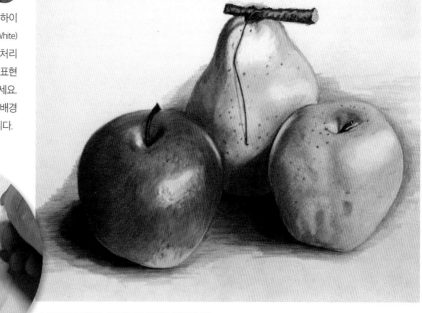

◀ 색연필의 흔적이 흐려지도록 하양을 덧칠합니다.

유리 표현 1

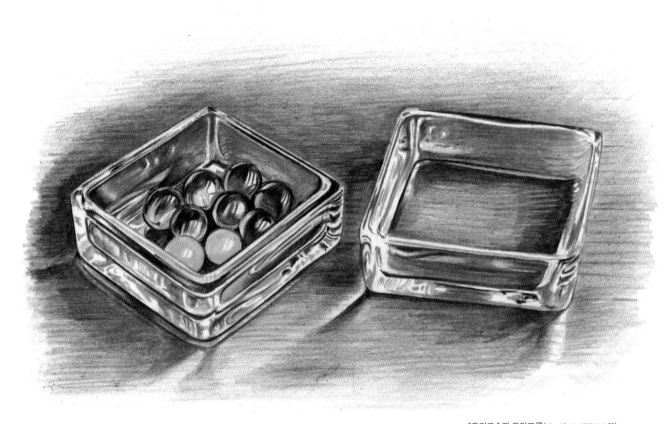

「유리구슬과 유리그릇(ビーダマとガラスの器)」
A4 사이즈(297mm×210mm)/ 프리즈마 컬러/ KMK 켄트지/ June 2015.

채색
연습하기
p.182

Ryota's Point

투명한 유리는 누구나 어렵게 느끼는 그림 소재입니다. 하지만 특징을 제대로 알면 의외로 쉽게 해결할 수 있습니다.

유리는 빛을 '반사'하는 성질과 '투과'하는 성질이 있습니다. 무엇을 반사하고 무엇이 투과되는지 자세히 관찰해보세요.

이번에는 두 가지 색의 유리구슬이 담긴 투명한 유리그릇을 주제로 유리 그리는 방법을 설명하겠습니다.

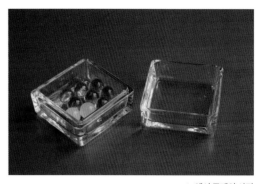

▲ 예시 주제의 사진

사용한 색연필(프리즈마 컬러)

연한 갈색	쿨 그레이(50%)	쿨 그레이(30%)	파랑	연한 파랑	진한 갈색	검정
Light Umber PC941	Cool Grey50% PC1063	Cool Grey30% PC1061	True Blue PC903	Blue Slate PC1024	Dark Umber PC947	Black PC935

Step 01

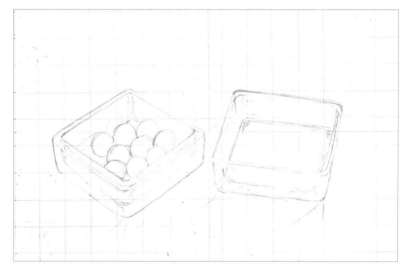

복잡한 소재를 스케치할 때는 '눈금과 사진을 이용해서 밑그림 그리는 방법(그리드 기법)'(→ p.27)을 사용하면 편리합니다.

대략적인 외곽선을 2B 연필로 그립니다.

Step 02

사용한 색

연한 갈색

밑그림이 끝나면 연한 갈색(Light Umber) 색연필로 유리를 통과해 보이는 '투과' 부분부터 칠합니다.

이 유리그릇은 갈색 테이블 위에 놓여 있지요. 당연히 갈색 테이블이 상당히 많은 부분에 투과되어 비친다는 사실을 염두에 두기 바랍니다.

하얗게 '반사'된 부분은 칠하지 않고 남겨둡니다.

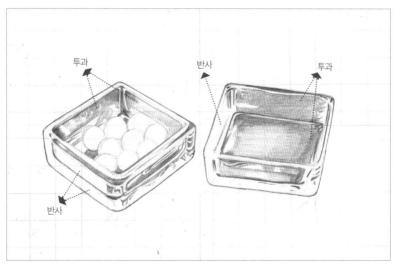

투과 · 반사 · 투과 · 반사

Step 03

연한 갈색(Light Umber)으로 테이블까지 색칠을 이어 나갑니다.

테이블에도 색을 채우면 유리에 테이블이 '투과'되었다는 사실이 분명해집니다.

▶ 테이블은 가벼운 필압으로 칠하기 시작합니다.

Step 04

이번에는 '반사' 부분에 주목합니다. 반사율이 높은 부분은 '하양'이지만, 빛이 굴절되어 회색으로 보이는 부분도 몇 군데 있습니다. 먼저 쿨 그레이 50%(Cool Grey 50%)로 '하얗게 반사된 부분' 옆의 '회색 선으로 보이는 반사 부분'을 그립니다.

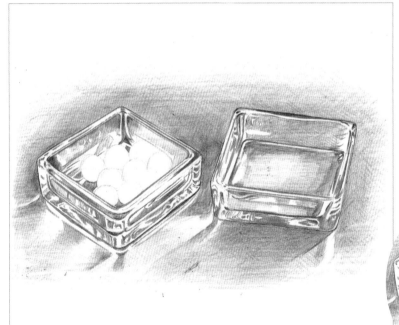

▶ 선처럼 보이는 회색의 반사 부분을 그립니다.

Step 05

사용한 색
쿨
그레이
30%

약간 옅은 색감의 쿨 그레이 30%(Cool Grey 30%)로 하얀 유리구슬을 색칠합니다. 하얗게 반사된 부분은 칠하지 않고 남겨둡니다.

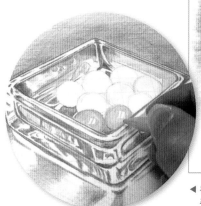

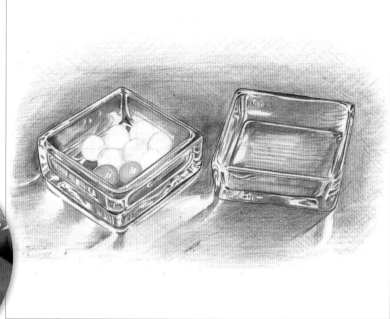

◀ 유리구슬의 표면은 구슬 위치에 따라 명도 차이가 나타난다는 점을 주의하세요.

Step 06

사용한 색
파랑

계속해서 파랑(True Blue)으로 파란 유리구슬을 칠합니다. 구체적으로 분석하며 관찰한 뒤, 하얗게 반사된 부분은 채색하지 않고 나머지만 칠합니다.

투명한 그릇에 유리구슬의 색깔이 파랗게 반사된 부분이 있습니다. 그곳에도 구슬과 같은 파란색을 칠합니다.

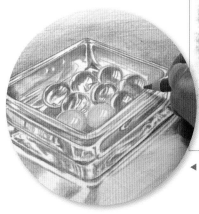

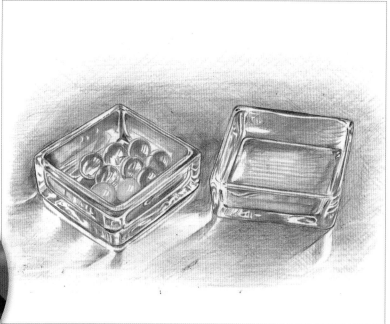

◀ 짙은 부분은 조금 강한 필압으로 칠하세요.

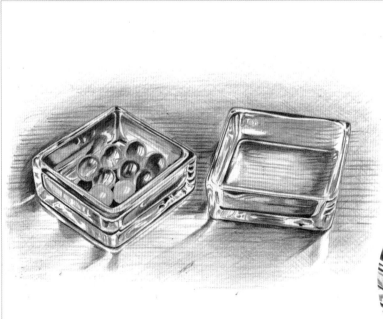

사용한 색
연한
파랑

Step 07

파란 유리구슬에서 약간 색이 옅은 부분을
연한 파랑(Blue Slate)으로 칠합니다.

마찬가지로 그릇에 반사된 파란 색감도
연한 파랑으로 칠합니다.

하얀 유리구슬도 연한 파랑을 살짝 덧칠
합니다.

▶ 하얀 유리구슬에도 연한 파랑을 조금 칠해주세요.

사용한 색
진한
갈색

Step 08

진한 갈색(Dark Umber)으로 투과되어 비치는
갈색을 강조해 생동감을 실어줍니다. 테이
블의 나뭇결이 유리구슬을 통과해서 보이
는 모습에도 집중하세요. 테이블의 나뭇결
도 이 단계에서 그립니다.

▶ 그릇의 그림자도 진한 갈색으로 표현하세요.

Step 09

사용한 색
연한
갈색

Step 02에서 사용했던 연한 갈색(Light Umber)으로 테이블과 유리그릇에 투과된 테이블을 색칠합니다. Step 08에서 칠한 짙은 갈색과 자연스럽게 연결되도록 채색하세요.

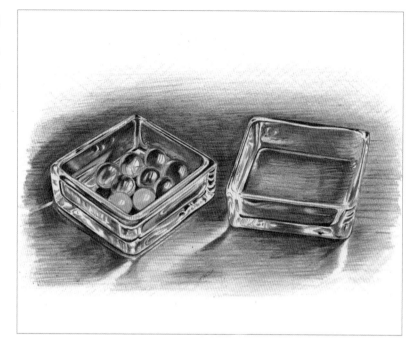

Finish

사용한 색
검정

마지막으로 검정(Black)을 사용해서 대비 효과가 두드러지게 합니다. 특히 파란 유리구슬에 명도가 유난히 낮은 부분이 있는데, 검정으로 강조합니다. 또 그릇의 테두리에도 검은 선을 넣어서 입체감이 생생해지도록 합니다. 그림자 부분이나 빛이 굴절된 부분에도 검정을 살짝 넣어줍니다. 그 밖의 세부 표현을 다듬고 나면 완성!

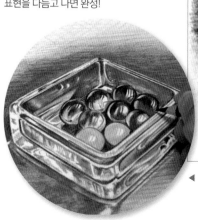

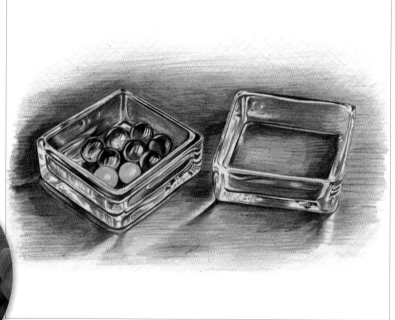

◀ 유리구슬에는 유리창이나 그릇의 테두리 등이 비칩니다.

유리 표현 2

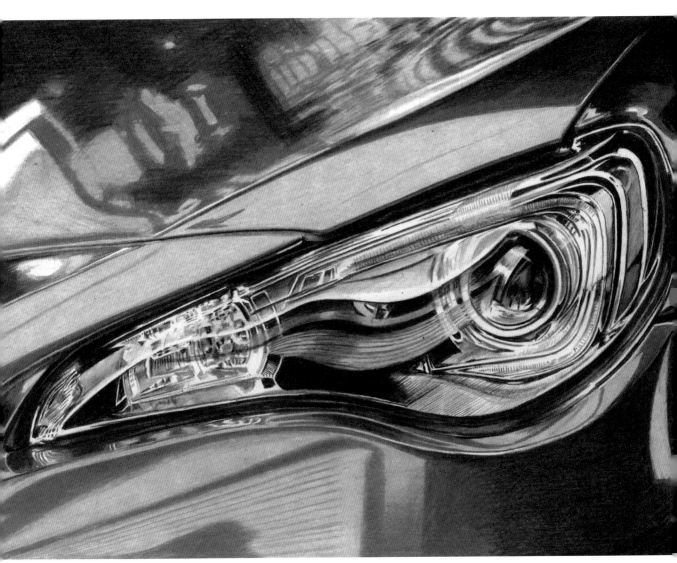

「Head Light of SUBARU BRZ」
B4 사이즈(257mm×364mm)/ 프리즈마 컬러/ KMK 켄트지/ May 2015.

채색
연습하기
p.183

Ryota's Point

이번에는 자동차 헤드라이트 그리기에 도전해 유리의 질감을 더욱 사실적으로 표현해봅시다. 완만하게 휘어진 바깥 유리 안에 유리와 금속, 플라스틱 부품이 있습니다. 그리고 각 소재가 서로 복잡하게 '반사'되고 '투과'되는 모습을 관찰할 수 있습니다.

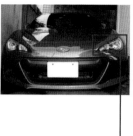
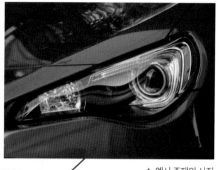

▲ 예시 주제의 사진

사용한 색연필(프리즈마 컬러)

검정	쿨그레이(50%)	연한갈색	오렌지	연한파랑	남색	마젠타
Black PC935	Cool Grey50% PC1063	Light Umber PC941	Orange PC918	Blue Slate PC1024	Ultra-marine PC902	Magenta PC930

Step 01

복잡한 소재는 '눈금을 이용해서 밑그림 그리는 방법(그리드 기법)'(→ p.27)을 사용하면 쉽게 밑그림을 완성할 수 있습니다

밑그림은 2B 연필로 그립니다. 이때 유리에 투과되어 보이는 프로젝터 라이트, 방향지시등, LED 포지션 라이트(프로젝터 라이트 주변에 배치된 선 모양의 부품)와 같은 안쪽 부품의 위치와 형태를 정확히 파악하는 것이 중요합니다.

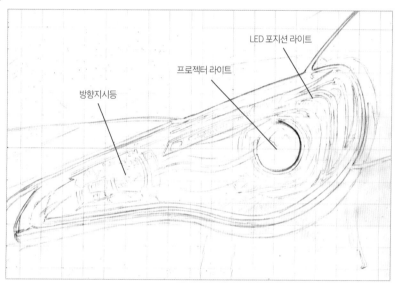

LED 포지션 라이트

프로젝터 라이트

방향지시등

Step 02

사용한 색

검정

밑그림을 완성하면 검정(Black)으로 가장 어두운 부분부터 칠하기 시작합니다. 이처럼 복잡한 소재를 그릴 때 가장 먼저 그림자를 그리면 형상을 명확하고 쉽게 이해할 수 있습니다. 반사된 부분(하얗게 빛나는 부분)은 칠하지 않고, 검정으로 형태를 강조하는 느낌으로 채색을 마무리합니다.

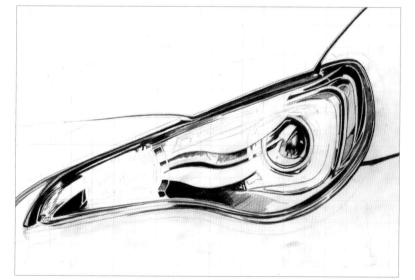

43

Step 03

사용한 색
검정 쿨 그레이 50%

검정(Black)과 쿨 그레이(Cool Grey 50%) 색연필로 중간 부분에 색을 채워줍니다. 검정만큼 진하지 않지만 약간 어두운 부분, 유리 안쪽에서 미묘하게 반사되는 프로젝터 라이트 주변과 방향지시등 주변의 반사판 등을 칠합니다.

유리 곡면을 따라 위쪽에 어렴풋이 반사된 부분도 같은 색으로 칠합니다.

참고 사진을 멀리 떨어져서 보거나, 눈을 가늘게 뜨고 집중해서 관찰하면 어디를 채색해야 할지 쉽게 알 수 있습니다.

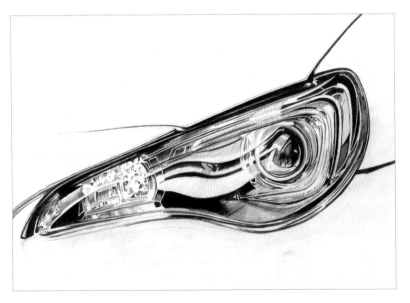

Step 04

사용한 색
검정 쿨 그레이 50%

검정(Black)과 쿨 그레이(Cool Grey 50%)만 사용해서 더욱 디테일한 부분까지 그립니다. 특히 방향지시등과 LED 포지션 라이트 주변은 매우 복잡한 조형이 밀집되어 있습니다. 세밀한 선을 그릴 때는 연필심을 뾰족하게 다듬고 조심스러운 손길로 색연필을 움직이면 도움이 됩니다.

흑백사진처럼 보일 때까지 그려나갑니다.

Step 05

사용한 색

연한
갈색

이제부터는 색을 입히는 작업입니다. 표면 유리에 반사된 부분이나 내부 부품을 연한 갈색(Light Umber)으로 칠합니다.

　헤드라이트는 유리와 금속으로 만들어져서 주변 경치를 반사합니다. 갈색으로 채색하면 단순한 헤드라이트 부품이 아닌 '풍경 속에 존재하는 자동차'까지 연상할 수 있습니다.

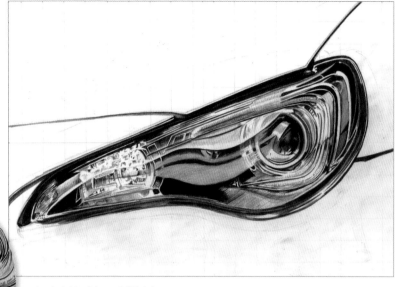

◀ 비교적 가벼운 필압으로 채색합니다.

Step 06

사용한 색

오렌지

헤드라이트 내부에서 유일하게 '색'이 있는 방향지시등. 이 부분은 오렌지(Orange)로 칠합니다. 방향지시등 아래쪽의 금속 부분에도 오렌지 빛깔이 약간 반사되기 때문에 잘 계산해서 오렌지색을 살짝 얹어줍니다.

　이제 한층 더 헤드라이트다워졌습니다.

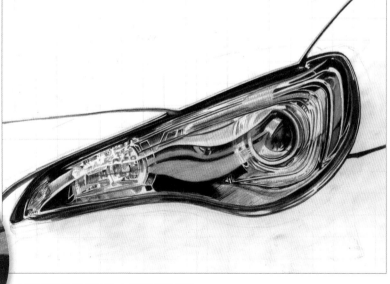

◀ 색을 '칠하기'보다 '얹는다'는 느낌으로 칠해보세요.

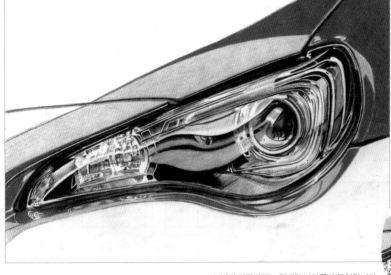

Step 07

자동치의 몸체를 채색하기 시작합니다. 빛을 밝게 반사하는 부분은 연한 파랑(Blue Slate), 그늘진 부분은 남색(Ultramarine)으로 구분해서 칠합니다. 헤드라이트 아래쪽은 헤드라이트 유리와 내부 구조를 반사해서 더욱 복잡합니다. 꼼꼼하게 관찰해서 그리세요.

▶ 보닛의 가장자리는 최대한 날카롭게 표현합니다.

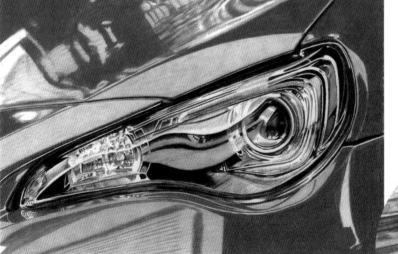

Step 08

차체 이외의 부분도 칠하기 시작합니다. 다른 부분에는 주변 경치가 비치고 있습니다. 사진만 참고해서 그리면, 무엇이 비치는지 알 수 없어 단순한 그림으로 처리하게 될 수 있습니다. 최대한 실물을 직접 관찰하세요. 주변의 풍경도 직접 봐두면 무엇이 비치는지 머릿속에 떠올리면서 그릴 수 있습니다.

▶ 가게의 셔터문이 비친 모습을 선을 그려 표현합니다.

Step 09

사용한 색

마젠타

차체의 어두운 부분을 더욱 강조하기 위해서 검정(Black)을 칠합니다. 또한 보닛의 밝은 면에 살짝 불그스름한 색감이 엿보이므로 마젠타(Magenta)를 약한 필압으로 연하게 덧칠합니다.

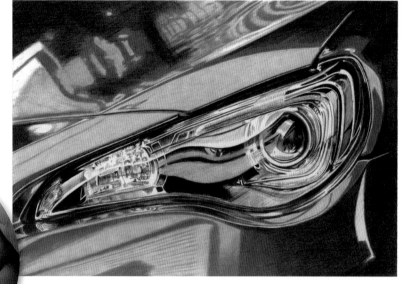

◀ 보닛에 비치는 불그스름한 색은 뒤쪽 건물의 색이 반사된 것입니다.

Finish

사용한 색

검정 쿨그레이 50%

세밀한 부품을 자세히 묘사합니다. 특히 방향지시등 주변은 복잡하기 때문에 그림자 위치를 확인하면서 얇은 선을 검정(Black)으로 그립니다. 마지막 단계에서는 전체를 가늠하며 그림자를 검정, 밝은 부분을 쿨 그레이(Cool Grey 50%) 등으로 조정합니다. 이제 완성!

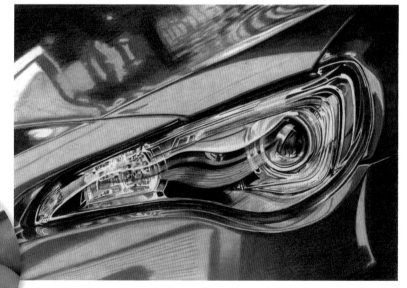

◀ 검정을 덧칠할 때 필압을 가볍게 조절하면 밑색이 비쳐 보입니다.

금속 표현

채색
연습하기
p.184

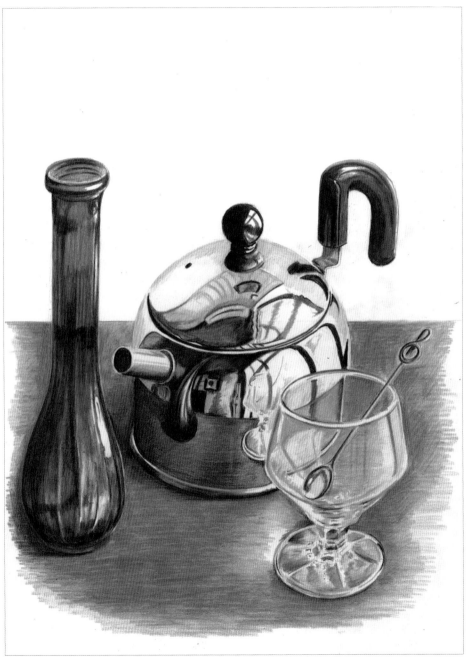

「정물(靜物) 03」

B4 사이즈(364mm×257mm)/
HOLBEIN ARTISTS' COLORED PENCIL/
KMK 켄트지/ May 2015.

Ryota's Point

금속은 종류와 특징이 다양합니다. 각 금속의 특징은 '반사율'의 차이입니다. 반사율이 높은 금속은 주변 풍경을 거울처럼 반사해 되비칩니다. 반사율이 낮은 금속은 햇빛을 받아 눈부시게 빛날 뿐 주변 풍경까지 반사하지 않지요.

'금속 그리기'는 금속에 비치는 다양한 '주변 풍경 그리기'라고 할 수 있습니다. 하지만 금속의 색깔인 은색이나 금색으로는 금속의 모습을 제대로 그릴 수 없습니다.

이번에는 반사율이 높은 스테인리스 주전자를 그리며 금속의 질감 표현을 알아보겠습니다.

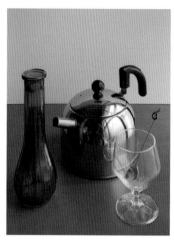

사용한 색연필(HOLBEIN ARTISTS' COLORED PENCIL)

검정	연한 갈색	물색	진한 파랑	웜 그레이	오렌지	노랑	진한 갈색
Black OP510	Raw Umber OP184	Aqua OP323	Cobalt Blue OP347	Warm Grey #3 OP523	Marigold OP142	Canary Yellow OP147	Burnt Umber OP180

▲ 예시 주제의 사진

Step **01**

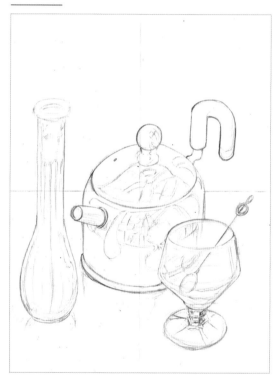

어느 정도 풍경이 반사되어야 그리기 쉬우므로 주전자 주변에 유리 꽃병과 와인글라스를 배치합니다. 주전자 표면에 어떤 모습으로 투영되는지 살펴보고 2B 연필로 밑그림을 그립니다(→ p.27). 이때 주전자에 비치는 유리 꽃병, 와인글라스, 그리고 실내 배경까지 모두 그립니다. 사진에는 촬영자의 모습까지 주전자에 비쳐 있지만, 그림에서는 생략하겠습니다.

Step **02**

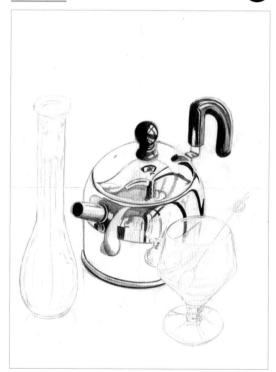

밑그림 작업이 끝나면, 검정(Black)으로 주전자의 짙은 그림자부터 칠합니다.

금속의 반사도 상당히 복잡한 주제이기 때문에 첫 단계에 그림자를 그려서 형상을 명확하게 파악합니다.

또한 반사되어 하얗게 빛나는 부분을 확실하게 인식하고, 그 부분은 칠하지 않고 남겨둡니다.

49

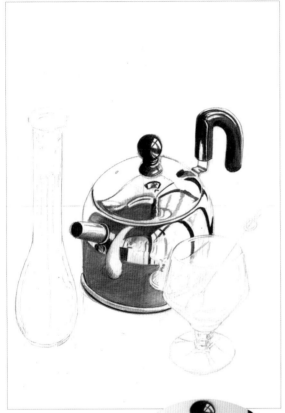

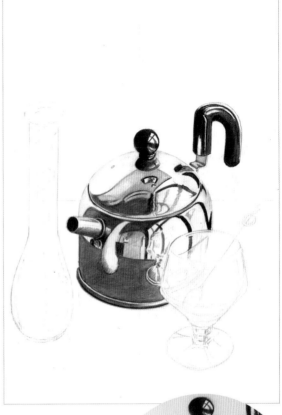

▶ 주전자 속의 풍경을 묘사한다는 생
각으로 그려보세요. 앞쪽의 테이블
이 비친 부분을 칠하는 장면.

▶ 색연필을 눕혀서 길게 잡고, 가벼운
필압으로 칠합니다.

이번에는 연한 갈색(Raw Umber)으로 주전자에 비친 테이블을 칠합니다.
테이블 뒤로 보이는 벽과 천정 등의 배경도 연한 갈색으로 필압을 조절하
면서 칠합니다.

주전자 뚜껑 부분에 주전자 뒤쪽의 벽이 푸른 색조를 은은하게 머금은 모
습으로 비치고 있습니다. 이 부분을 물색(Aqua)으로 가볍게 칠합니다. 진
해지지 않도록 주의하세요.

Step **05**

사용한 색
검정

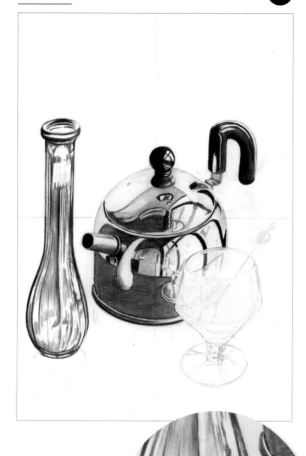

▶ 테이블과 꽃병의 경계는 최대한 예리하게 표현합니다.

Step **06**

사용한 색
진한 파랑

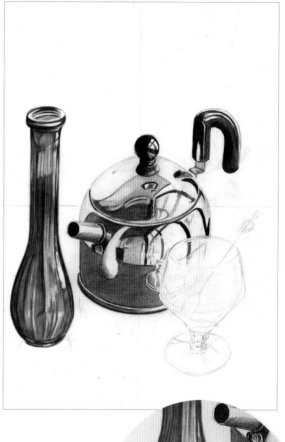

▶ 필압은 중간 정도로.

주전자 왼쪽의 꽃병을 그릴 차례입니다. 앞에서 했던 것처럼 검정(Black)으로 어두운 부분부터 그립니다. 세로줄의 굴곡진 형상과 건너편이 유리에 투과되어 아스라이 비치는 모습을 의식하면서 명암을 표현합니다.

진한 파랑(Cobalt Blue)으로 꽃병을 칠합니다. 유리의 반사를 자세히 관찰하고, 밝은 부분은 칠하지 않은 채로 남겨두고 채색합니다. 후반 작업에서 검정으로 명암을 보완하기 때문에 이번 단계에서는 일정한 필압으로 균일하게 칠합니다.

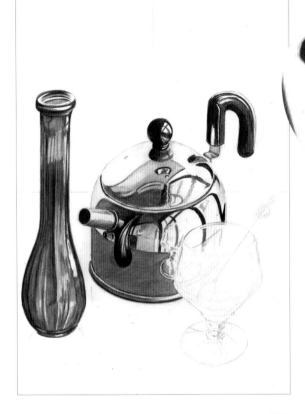

◀ 아주 작은 부분도 주의 깊게 관찰 하면서 사실적으로 채색합니다.

사용한 색
진한
파랑

Step 07

테이블 위의 꽃병을 칠한 다음 연이어 주전자 속의 꽃병도 진한 파랑 (Cobalt Blue)으로 칠합니다. 주전자의 곡면을 따라 꽃병이 완만하게 휘어 져 보입니다. 반사율이 높은 금속은 원래의 색과 거의 같은 색으로 비칩 니다. 테이블 위의 유리 꽃병과 주전자 속 꽃병이 같은 색이 되도록 채색 합니다.

사용한 색
연한
갈색

Step 08

오른쪽의 와인글라스를 그립니다. 이 와인글라스는 무색투명하므로 테 이블의 갈색이 그대로 투과되어 보입니다. 주전자에 사용한 연한 갈색 (Raw Umber)으로 빛나는 하얀 부분을 제외한 면적을 칠합니다. 투과와 반 사가 동시에 일어나므로 테이블의 갈색이 희끄무레하고 탁하게 보이는 부분도 있습니다. 갈색으로 손힘을 조절하면서 농담을 표현합니다.

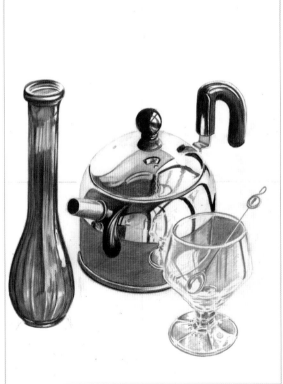

▶ 중요한 것은 관찰력. 소재 를 자~세히 살펴보세요.

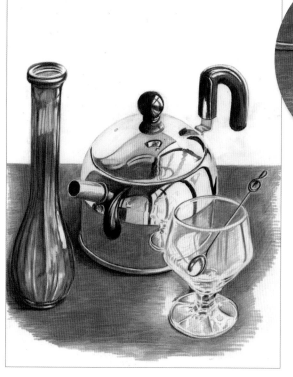

◀ 와인글라스를 채색하지 않고 남겨두듯이 테이블을 칠합니다.

Step 09

사용한 색
연한
갈색

테이블을 칠합니다. 당연히 사용하는 색은 주전자와 유리잔에도 쓰였던 연한 갈색(Raw Umber). 테이블에 갈색이 채워지면, 주전자 표면의 갈색은 테이블이 비친 것이라고 인식하게 됩니다. 결과적으로 주전자가 스테인리스 제품이라는 사실이 종이 위에 확실하게 드러나겠지요.

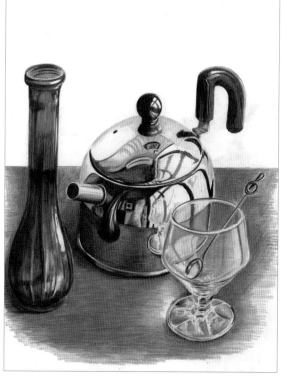

Finish

사용한 색

 검정 웜 그레이 오렌지 노랑 진한 갈색

마지막으로 검정(Black)과 웜 그레이(Warm Grey #3)를 사용해서 주전자 속 풍경을 완성합니다. 창문 쪽은 검정, 벽이나 천정에는 웜 그레이를 덧칠합니다. 또한 주전자에 노란색 기타 케이스도 비치고 있으므로, 오렌지(Marigold)로 그려 넣습니다. 와인글라스에 들어 있는 금색 티스푼은 노랑(Canary Yellow)으로 묘사합니다. 테이블 중 어두운 부분에는 진한 갈색(Burnt Umber)을 덧칠합니다. 세부 표현을 조정하면 이것으로 완성!

4색으로 그리기,
정물화

전통적인 장르인 정물화를 4색, 즉 '검정', '노랑', '마젠타', '파랑'의 기본 4색과 농도 조절용으로 '하양'을 더해 총 다섯 자루의 색연필만으로 그려봅시다.

4색으로 그리는 이유는 혼색할 안료의 종류를 줄여서 발색을 더 좋게 할 목적이며, 농도가 다른 색끼리 섞어서 별도의 색깔을 더하지 않고도 미묘한 그러데이션을 표현할 수 있기 때문입니다.

풍경화와 다르게 정물화는 구성하는 색채가 한정되므로, 4색 그림 기법에 입문하는 최고의 주제입니다.

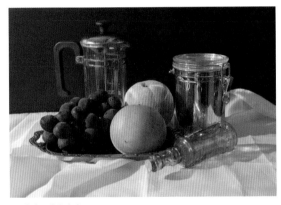

▲ 예시 주제의 사진

채색
연습하기
p.185

사용하는 색연필(프리즈마 컬러)

검정	노랑	마젠타	파랑	하양
Black PC935	Canary Yellow PC916	Magenta PC930	True Blue PC903	White PC938

「여름 빛깔 삼매경(夏色三昧)」

A3 사이즈(420mm×297mm)/ 프리즈마 컬러/ KMK 켄트지/ September 2016.

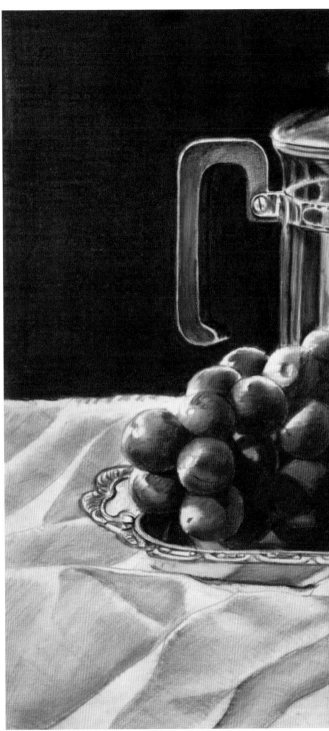

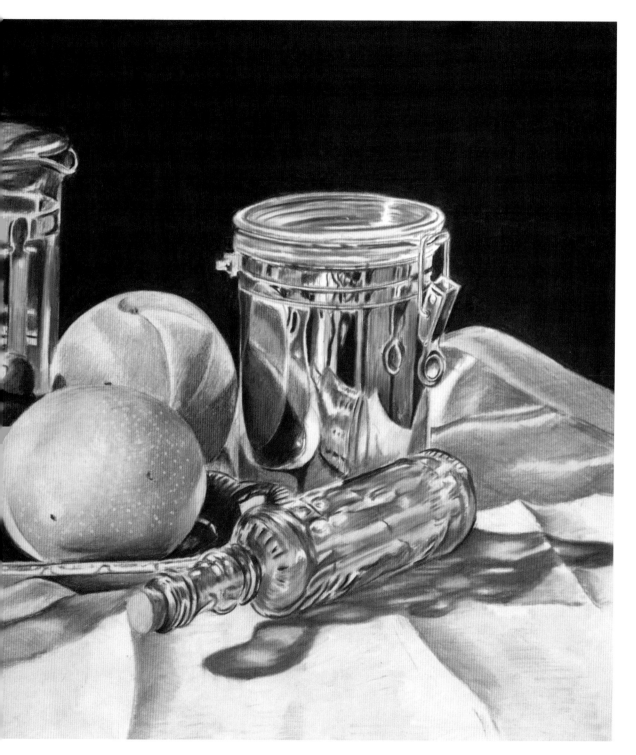

Step 01 밑그림 ①

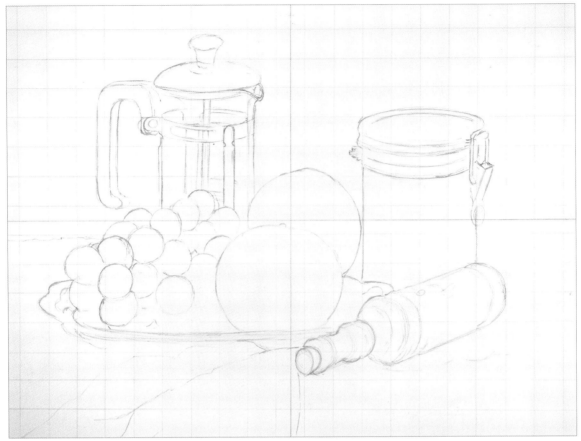

A4 사이즈로 사진을 인쇄하고, 14mm 간격으로 격자 모양 눈금을 그립니다. 그림을 그릴 종이(A3 사이즈)에는 20mm 간격으로 눈금을 만듭니다(→ p.27).

 정물화는 사진을 보지 않고 직접 관찰하면서 그릴 수 있지만, 실내광도 시간에 따라 변하기 때문에 주제를 사진으로 촬영해두는 방법도 유용합니다.

 눈금을 다 그리면 2B 연필(샤프펜슬)로 밑그림을 그립니다. 먼저 각 소재의 대략적인 윤곽을 그립니다. 각 소재의 위치 관계나 밸런스를 주의 깊게 살피면서 그리세요. 티 프레스와 금속 병은 눈금의 수직선을 기준으로 그리면 데생이 무너지지 않습니다.

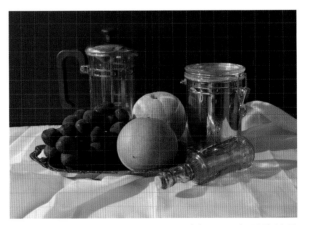

▲ 사진(A4 사이즈)에 그린 격자 눈금.

Step 02 밑그림 ②

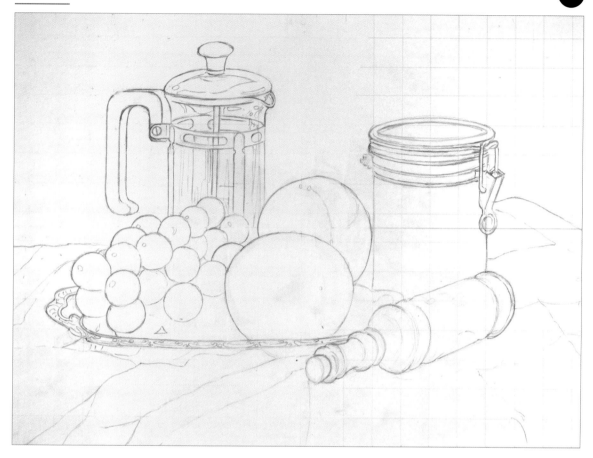

테이블에 깔린 천의 주름 위치와 모양을 윤곽선만 그립니다. 음영은 나중에 검정 색연필로 자세히 표현하기 때문에 이번 단계에서는 생략합니다.

티 프레스 유리에 비친 주변 사물과 반사된 하이라이트 부분 등을 표시하듯이 그려두세요. 빛의 반사로 생기는 하이라이트는 주변에 색을 입히는 과정에서 덮어 칠해버릴 수도 있으니, 연필로 둥글게 표시를 해둡니다.

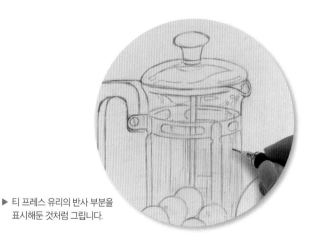

▶ 티 프레스 유리의 반사 부분을
표시해둔 것처럼 그립니다.

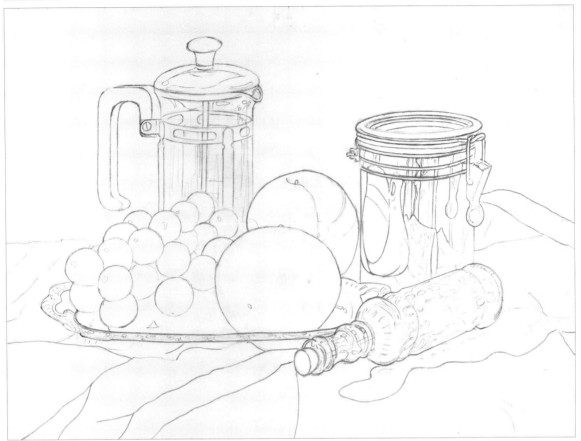

금속 병에 비친 주변 사물과 유리에 반사된 하이라이트도 이번 단계에
서 그립니다. 이것으로 밑그림이 완성되었습니다.

　거울처럼 반사하는 금속을 표현하는 것은 비친 주변 풍경을 얼마나 잘
그리는지에 달려 있습니다. 자세히 관찰하고 무엇이 비처 있는지 파악
하면서 그려보세요.

▶ 유리병에 비친 하이라이트 등
　도 그립니다.

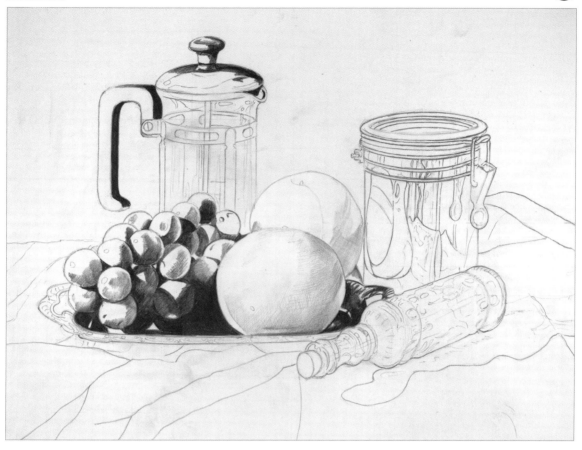

검정(Black) 색연필로 음영을 그립니다. 검정 한 가지 색으로 농담을 구분하며 포도를 스케치합니다.

　포도는 둥근 구(球)의 집합체입니다. 구가 포개져 있으므로 음(포도알의 그림자)과 영(다른 포도알에 가려져 생기는 그림자)을 의식하면서 칠합니다.

　배와 복숭아에도 옅은 그림자를 표현합니다.

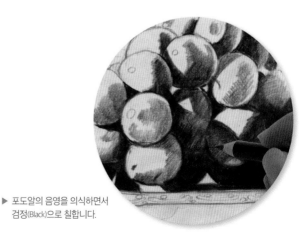

▶ 포도알의 음영을 의식하면서
　검정(Black)으로 칠합니다.

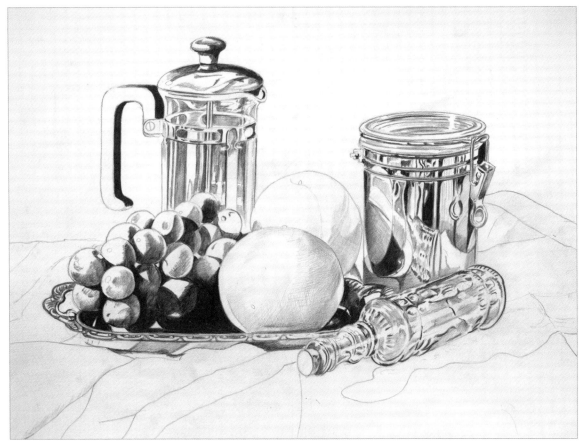

검정(Black)으로 티 프레스의 유리 부분을 그립니다. 투명한 유리에 투과되어 비치는 어둑어둑한 뒷벽, 빛이 반사되어 하얗게 보이는 부분 등을 관찰합니다. 반사된 하이라이트 부분은 절대 색을 칠하지 않도록 주의하고, 필압으로 농담을 조정합니다.

금속 병의 표면도 묘사합니다. 무엇이 비치는지 자세히 관찰해서 그려 넣으세요. 사실적인 금속 표현은 무조건 보이대로 그리는 것이 중요합니다. 거울처럼 깨끗한 금속과 유리는 말끔한 면으로 그려야 할지 망설이게 되지만, 반사된 장면을 그릴수록 실제 모습과 가까워집니다.

유리병도 그립니다. 문양의 요철 때문에 어두운 그늘이 생기는 부분은 조금 강한 필압으로 그립니다. 병의 입구부터 바닥까지 하얀 줄무늬처럼 빛나는 하이라이트에 주의하세요. 이 부분은 마지막까지 칠하지 않고 남겨둡니다.

▲ 금속 병의 표면에 무엇이 비치는지 자세히 관찰해서 그립니다.

Step 06 검정으로 채색하기 ③

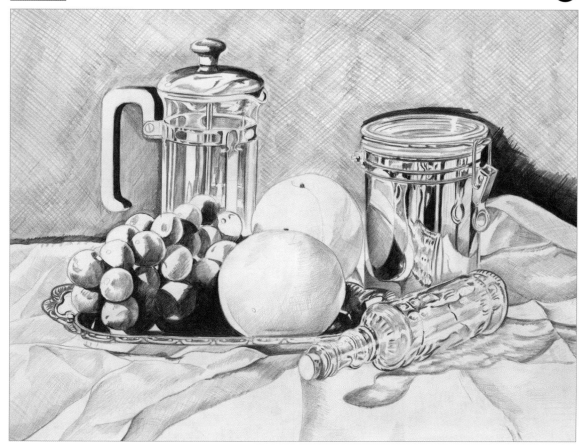

검정(Black)으로 천에 생긴 주름과 그림자를 칠합니다. 부드럽고 얇으며, 약간 광택이 있는 천입니다. 주름이 어떤 모양으로 생겼는지 주의 깊게 관찰하며 그립니다. 부드럽고 둥근 주름과 뾰족하게 솟은 주름이 있는데, 각각 어떤 그림자가 생기는지 차이점에 주목하세요.

　이어서 배경의 벽면도 칠합니다. 대부분 검정이지만 왼쪽이 아주 조금 더 밝습니다. 한 가지 색깔의 색연필로 넓은 면적을 메꾸는 것은 의외로 쉽지 않습니다. 색연필을 길게 쥐고, 가볍고 긴 선을 모아보세요. 완성한 면의 이미지를 상상하면서 크로스 해칭(→ p. 23) 기법으로 칠합니다.

　배경 전체를 칠하면 소재의 바로 뒤 배경부터 조금 센 필압으로 덧칠을 합니다. 배경을 어둡게 처리하면 화면 앞쪽에 그려진 소재가 뚜렷하게 두드러집니다. 소재와 배경의 경계를 강조하듯이 그리세요.

▲ 부드럽고 둥근 주름과 날이 세워진 주름에 생긴 그림자 차이에 주의하세요.

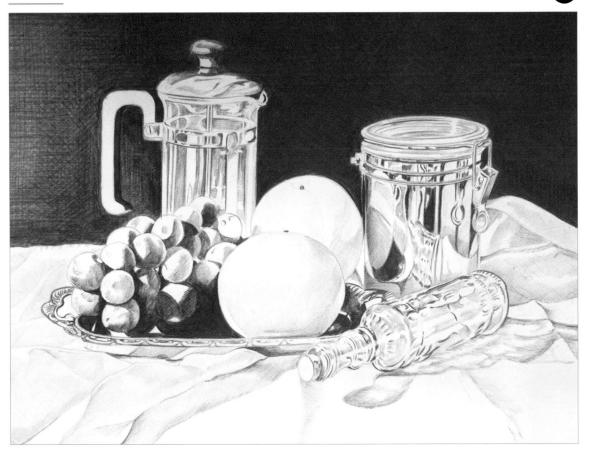

검정(Black)을 크로스 해칭으로 덧칠하면 배경의 명도가 점점 낮아집니다. 색연필은 짧게 쥐고 약간 센 필압으로 칠합니다. 여기가 가장 정성을 들여야 하는 부분입니다. 짧은 선을 그어도 괜찮습니다. 강한 필압으로 그린 선이 많아지도록 그립니다.

배경의 왼쪽은 약간 밝게 보이므로 크로스 해칭을 조금 성글게 표현합니다. 색연필의 선이 보여도 상관없습니다. 배경에 다른 색을 덧칠할 계획이기 때문에 지금 단계에서는 이대로도 OK. 드디어 검정 채색이 끝났습니다.

▶ 배경의 왼쪽은 조금 밝기 때문에 크로스 해칭의 짜임을 조금 성글게 표현합니다.

Step 08 노랑으로 채색하기 ①

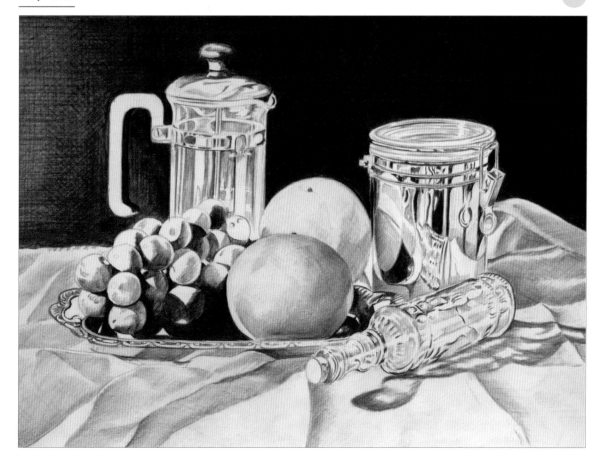

노랑(Canary Yellow)으로 배, 복숭아, 천을 채색합니다.

　배는 중간 정도의 필압으로 칠하고, 복숭아와 천은 매우 약한 필압으로 칠합니다.

　천에 생긴 주름의 꼭대기(산등성이 같은 부분)는 빛이 닿아서 상당히 밝게 보이기 때문에 칠하지 않고 남겨두세요.

▶ 배는 중간 정도의 필압으로 칠하고, 복숭아
　와 천은 매우 약한 필압으로 칠합니다.

Step 09 노랑으로 채색하기 ②

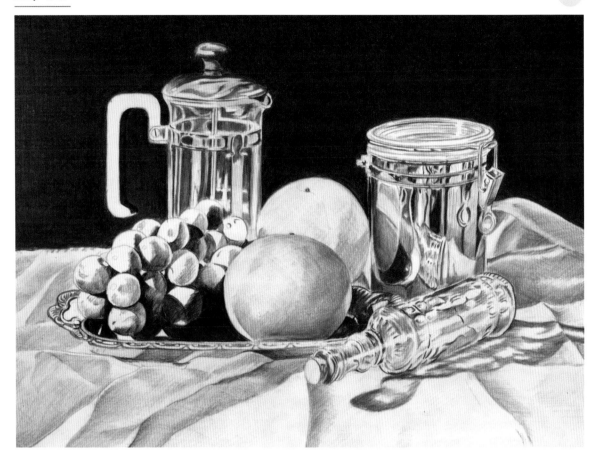

노랑(Canary Yellow)으로 티 프레스, 금속 병, 유리병을 칠합니다. 배경 전체에도 검정 위에 노랑을 덧칠합니다.

 티 프레스의 금속 부분은 금색이므로 노랑을 매우 강하게 칠하고, 유리 부분은 중간 정도의 필압으로 칠합니다.

 금속 병의 표면에는 천이 많이 비치는데, 그 부분은 약한 필압으로 칠합니다.

 유리병도 가볍게 색을 입혀줍니다.

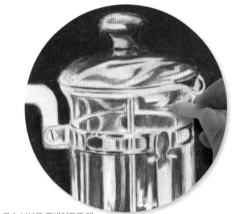

▶ 티 프레스의 금속 부분은 금색이므로 매우 진하게 칠하고, 유리 부분은 중간 정도의 필압으로 칠합니다.

Step 10 마젠타로 채색하기 ①

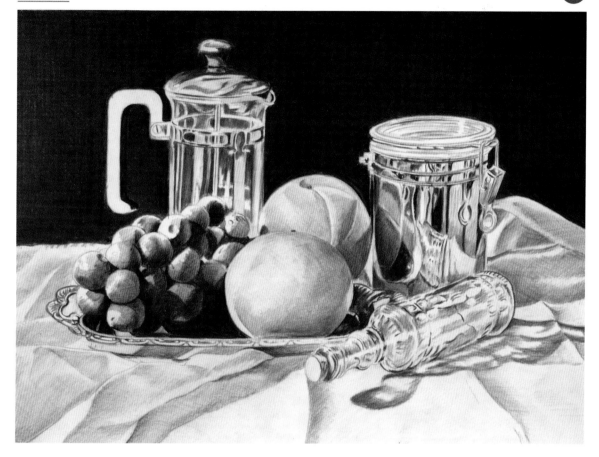

마젠타(Magenta)로 포도와 복숭아를 덧칠합니다.

포도는 상당히 진한 자주색이므로 강하게 덧칠합니다. 포도 표면은 반사율이 별로 높지 않지만, 왼쪽에서 상당히 센 빛이 비추고 있기 때문에 가장 밝은 부분을 칠하지 않고 남겨둡니다.

복숭아는 아주 가볍게 덧칠합니다. 병에 비친 복숭아도 잊지 말고 채색하세요.

▶ 복숭아는 아주 가볍게 덧칠합니다. 병에 비친 복숭아도 잊지 말고 채색하세요.

Step **11** 마젠타로 채색하기 ②

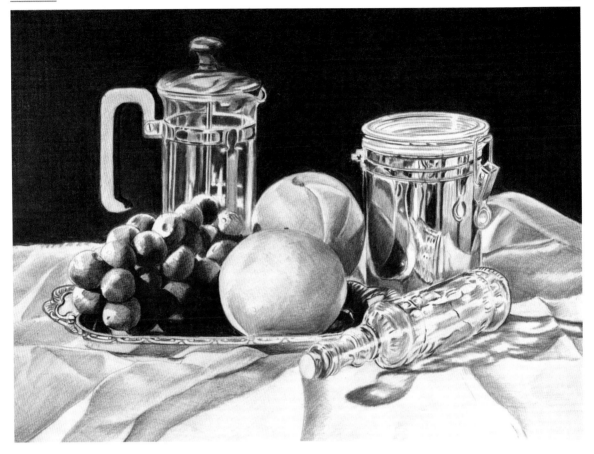

마젠타(Magenta)를 티 프레스의 금속 부분에 덧칠합니다. 노랑에 가볍게 마젠타를 더하면 금색과 비슷해집니다.

　티 프레스의 손잡이와 천에도 마젠타를 살짝 얹듯이 칠합니다. 배경에도 검정 위에 마젠타를 입혀줍니다.

▶ 마젠타(Magenta)를 티 프레스의 금속 부분
　에 덧칠합니다.

Step 12 파랑으로 채색하기 ①

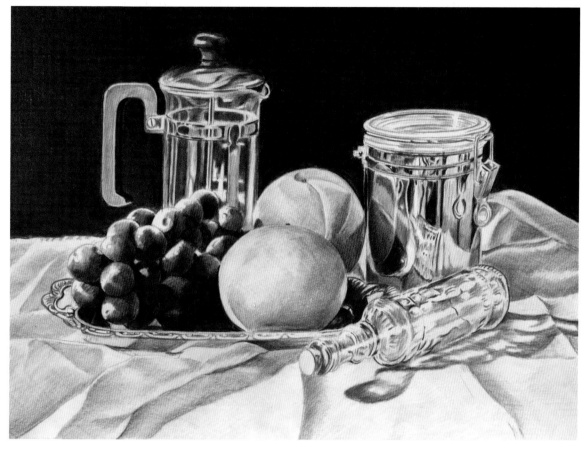

파랑(True Blue)을 포도와 티 프레스 손잡이에 덧칠합니다. 포도는 전체에 파랑을 얹는 것이 아니라, 먼저 칠한 마젠타가 조금씩 드러나도록 칠합니다. 이 방법으로 포도 특유의 싱그러움을 표현할 수 있습니다.

▶ 포도는 전체에 파랑을 얹는 것이 아니라, 먼저 칠한 마젠타가 조금씩 느러날 수 있도록 칠합니다.

Step 13 파랑으로 채색하기 ②

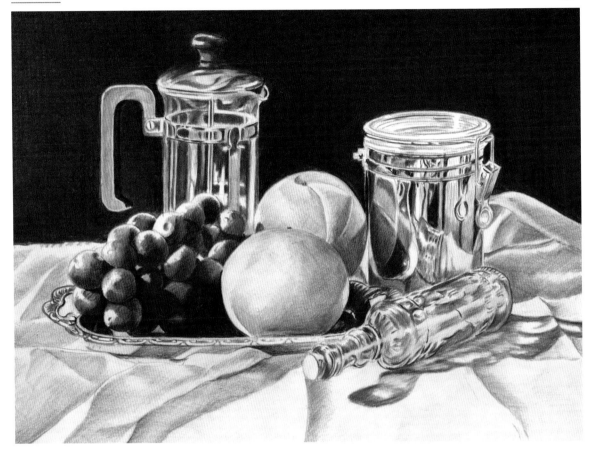

파랑(True Blue)으로 유리병과 배를 채색합니다. 배는 아주 가볍게 칠하고 유리병은 농담을 살리면서 덧칠합니다. 금속 병에 비치는 배도 잊지 마세요.

　유리병은 파랑과 초록 사이의 중간색에 가까운 미묘한 색조입니다. 노랑이 강하고 파랑이 약하면 이런 색감이 표현되지 않습니다. 파랑이 강하게 드러나도록 채색하세요.

▶ 유리병은 파랑과 초록의 중간색에 가까운 미묘한 색감이 드러나도록 채색합니다.

Step **14** 검정으로 그림자를 강조

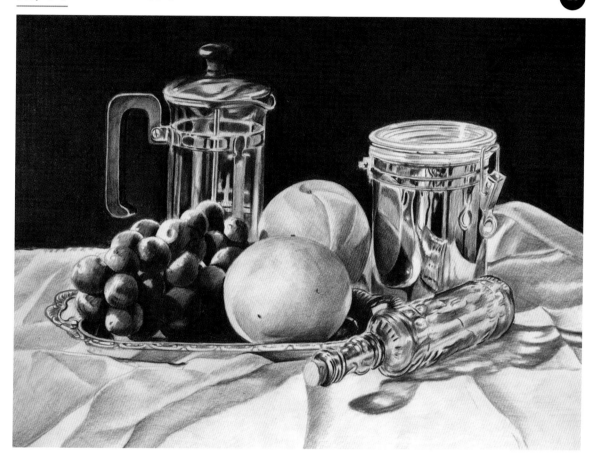

다시 검정(Black)으로 음영을 강조합니다.

　특히 유리와 금속 표면에 반사된 모습에 검정을 사용하면, 대비 효과
를 높일 수 있습니다. 반사되어 비치는 사물이 더욱 강조되면서 질감이
생생해집니다.

▶ 다시 검정(Black)을 사용해서 음영을
　강조합니다.

Step 15 하양으로 질감을 높이기

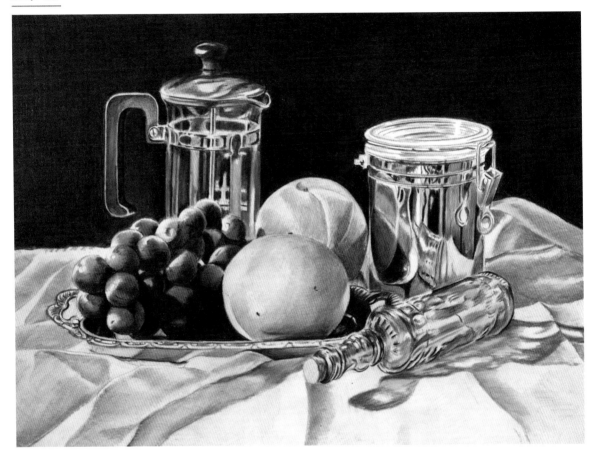

하양(White)을 매끈하고 평평한 부분에 펴 바르듯이 칠합니다. 이렇게 하면 연필 흔적이 사라지고, 반질반질한 광택이 감도는 표면의 질감이 드러납니다.

하양을 칠하는 소재는 티 프레스, 유리병, 금속 병, 포도, 천입니다. 복숭아와 배에는 하양을 사용하지 않습니다. 특히 복숭아는 잔털이 보송보송하게 나 있기 때문에 색연필 선을 남겨두는 편이 더욱 리얼한 질감을 표현할 수 있습니다.

▶ 하양(White)을 문지르듯이 칠해서 더욱 반질반질한 질감을 완성합니다.

Finish 세부 표현까지 마무리하면 완성!

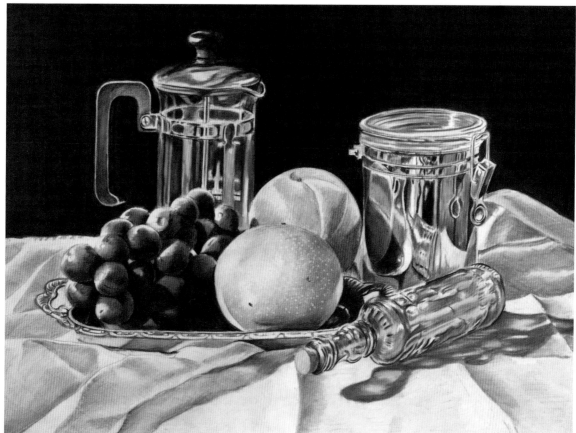

전동 지우개로 배의 표면을 콕콕 두드려서 배 껍질에 있는 특유의 반점
을 표현합니다.

　마지막으로 지금까지 사용한 4색(검정, 노랑, 마젠타, 파랑)과 '하양'으로
세부 표현을 다듬으면 완성!

▶ 전동 지우개로 배의 표면을 두드려서 배 껍질에
　보이는 특유의 반점을 표현합니다.

어느 쪽이 사진일까?

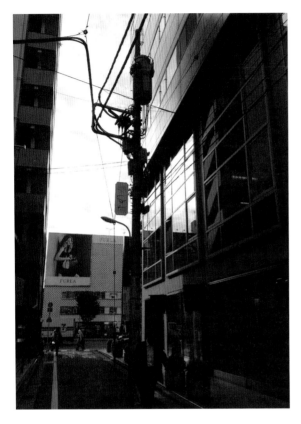

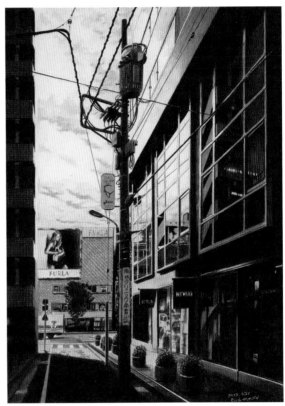

「도시의 골목(都会の路地), 미나토구 미나미아오야마」

복잡한 도심의 대로 갑자기 들어선 골목에서 느낀 정적과 빛의 교착. 도시만의 분위기를 그림으로 옮겼다.

A3 사이즈(420mm×297mm) 프리즈마 컬러, 미쓰비시연필 유니 컬러드펜슬 페르시아/ 하네뮬레 보태니컬지/ June 2013.

Ryota's Comment

사진과 눈으로 관찰할 때의 차이는 원근법(퍼스) 이외에 '색'이 있습니다. 디지털카메라나 스마트폰 카메라로 노출 등을 조절하지 않고 기본 조건으로 사진을 찍으면, 직접 본 장면보다 대비가 더욱 강하게 촬영되는 경우가 있습니다. 특히 역광일 때 많이 발생하지요. 왼쪽의 사진이 그 예입니다.

이 사진을 그대로 그리면 전체적으로 어두침침한 그림이 됩니다. 그래서 반드시 현실의 풍경을 눈으로도 봐야 합니다. 사진 보정 프로그램을 사용해 한 번 명도를 높여서 보는 작업도 필요하겠지요. 명도를 조정하면 유리창 안쪽의 사물이나 그림자에 감추어진 간판 글자도 보이게 됩니다.

직접 보고 느낀 인상과 비슷한 명도로 그린 것이 오른쪽 그림입니다.

풍경을 리얼하게 그려보자

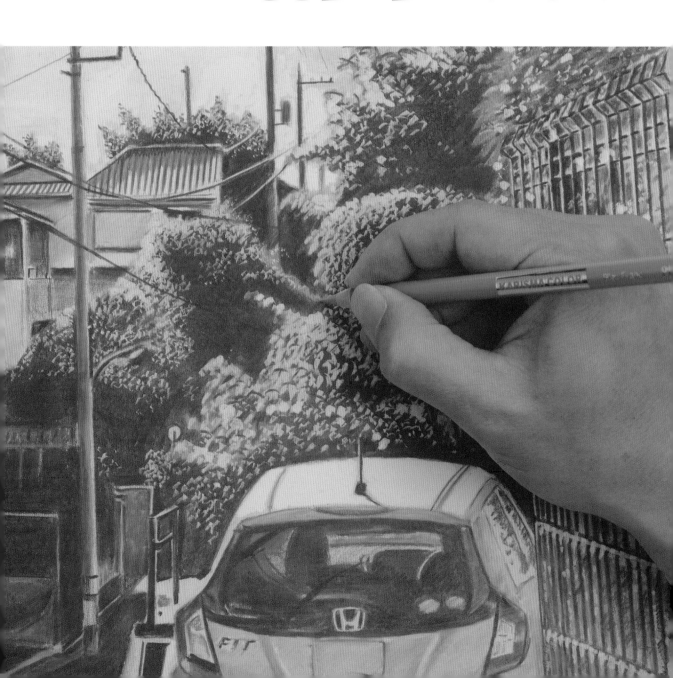

기본적인 풍경

창고 벽과 콘크리트 담으로 둘러싸인 좁은 골목길 풍경입니다. 이 책에 실린 그림 중에서 가장 단순한 구도이므로, 이 작품부터 살펴보겠습니다. 빛이 오른쪽에서 내리쬐기 때문에 오른쪽의 창고 벽은 그늘이 져서 어둡고, 길 쪽에도 짙은 그림자가 드리워져 있습니다.

전체적으로 어둡게 그리게 될 수 있는데, 왼쪽의 콘크리트 담과 그 너머의 나무에는 햇빛이 환하게 비치고 있습니다. 이 대비를 구분해서 그리는 것이 포인트입니다.

채색
연습하기
p.186

◀ 예시 주제의 사진

사용하는 색연필(프리즈마 컬러)

검정	노랑	파랑	베이지	진한 갈색	프렌치 그레이 20%	연한 파랑	연한 갈색
Black PC935	Canary Yellow PC916	True Blue PC903	Beige PC997	Dark Umber PC947	French Grey 20% PC1069	Blue Slate PC1024	Light Umber PC941

「창고가 있는 뒷길(蔵のある裏通り),
나가노시 미나미나가노신덴초」

B4 사이즈(364mm×257mm)/ 프리즈마 컬러/ KMK 켄트지/ July 2016.

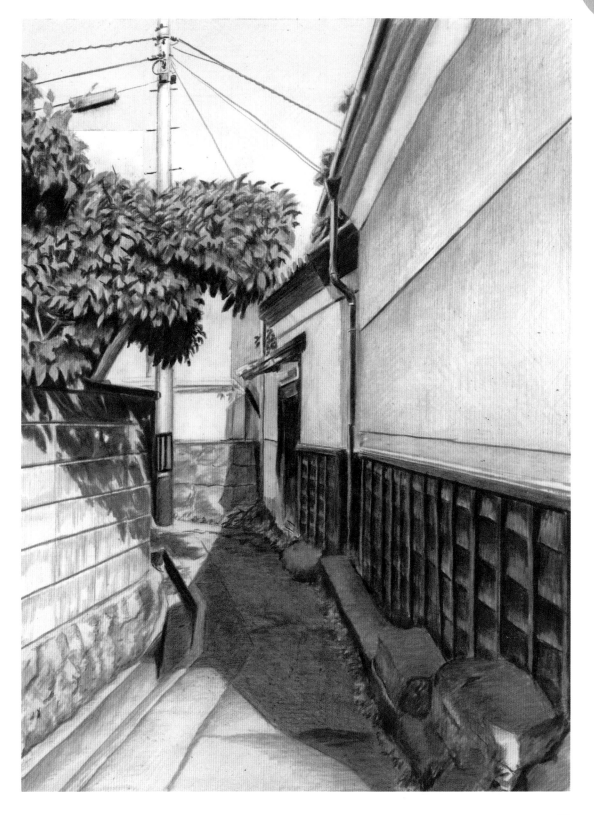

격자 눈금 그리기

수평, 수직을 정확하게 파악하기 위해 A4 사이즈로 인쇄한 사진에 16mm 간격으로 격자 모양의 눈금을 그리고, 그림을 그릴 종이(B4 사이즈)에는 20mm 간격으로 눈금을 그립니다(→ p.27).

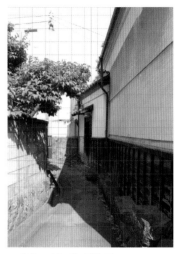

▲ 사진(A4 사이즈)에 그린 눈금

▲ 종이(B4 사이즈)에 그린 눈금

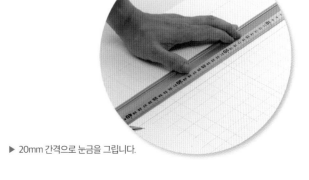

▶ 20mm 간격으로 눈금을 그립니다.

Step 02　밑그림 ①

2B 연필(샤프펜슬)로 밑그림을 그립니다. 세로선과 가로선을 의식하면서 그리세요. 특히 건물의 수직선(기둥, 물받이 등)이 눈금의 세로선과 평행하도록 신경 써서 그립니다.

　이 단계에서는 자를 사용하지 않고 대략적인 윤곽을 그립니다(자는 Step 05에서 사용합니다).

▶ 자를 사용하지 않고 대략적인 윤곽을 그립니다.

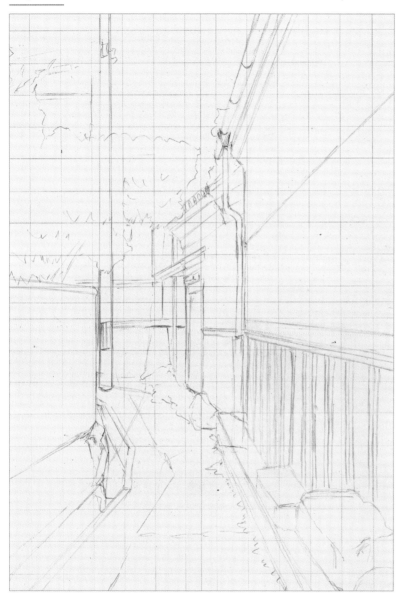

어느 정도 건물의 앞뒤 관계를 의식하면서 형태를 그려 나갑니다.

　정확하지 않더라도 소실점을 의식해서 그리면, 원근감이 드러납니다.

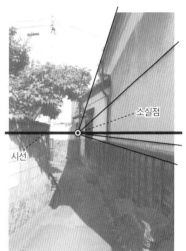

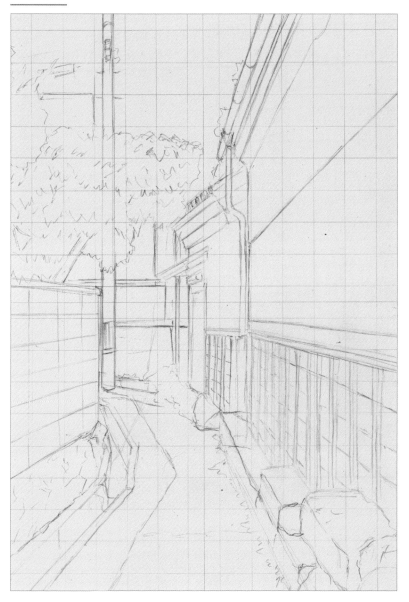

풍경 속에 존재하는 중요한 구조물(인상적인 오른쪽의 오래된 벽, 창고, 왼쪽의 콘크리트 담벼락, 전봇대, 나무 등)의 윤곽선이 거의 완성되었습니다.

　실제 풍경과 비교하면서 각 구조물의 비율과 위치 관계를 정확하게 확인합니다. 사진에도 같은 비율로 눈금을 그려서 참고하면, 확인 작업이 훨씬 수월해집니다.

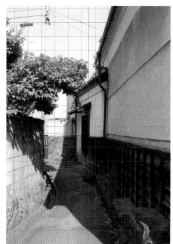

▲ 사진(A4 사이즈)에 그린 눈금.

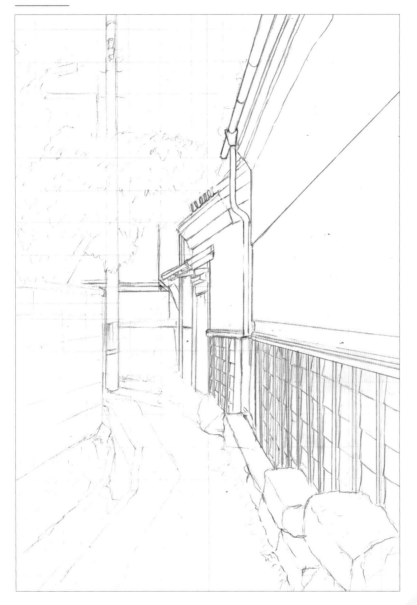

세부 요소를 그리면서 더 이상 필요 없는 눈금은 지우개로 지웁니다. 처마, 물받이, 판자 기둥 등 직선을 확실하게 드러내고 싶은 부분에는 자를 사용합니다.

▶ 확실하게 직선을 강조하고 싶은 부분은 자를 사용합니다.

Step 06 밑그림 완성

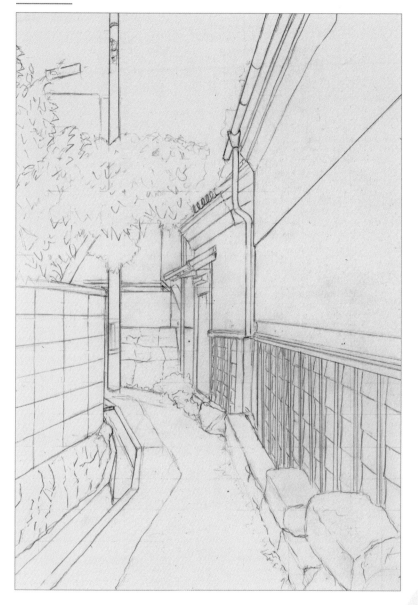

눈금을 완전히 제거해 윤곽선만 남은 밑그림을 완성했습니다.

각 구조물의 수직선이 휘어졌는지 확인합니다.

▶ 눈금을 지우면서 밑그림을 완성합니다.

사용한 색

검정

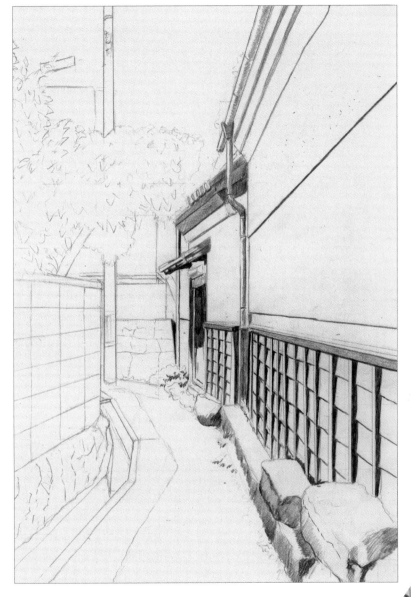

검정(Black)으로 그늘진 부분부터 그립니다. 연필 쥐는 위치를 바꾸어 농담을 조절하면서 그립니다.

윤곽을 강조하지 않고, 윤곽을 만드는 그늘(SHADE)을 강조합니다.

'그늘'이라는 한 단어로 표현하지만, 사실은 두 종류의 '그늘'이 있습니다. 바로 '음'과 '영'(아래 그림 참조)입니다.

'음'은 '사물'의 빛이 닿지 않은 부분에 생기는 '그늘'(SHADE)이고,

'영'은 '사물'에 빛이 닿아서 다른 장소에 생기는 '그림자'(SHADOW)입니다.

▶ 빛과 그림자(SHADOW)와 그늘(SHADE)의 관계

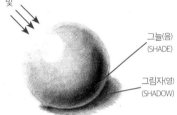

빛

그늘(음)
(SHADE)

그림자(영)
(SHADOW)

▶ 그림자 부분을 검정(PC935)으로
　칠합니다.

Step 08 검정으로 채색 ②

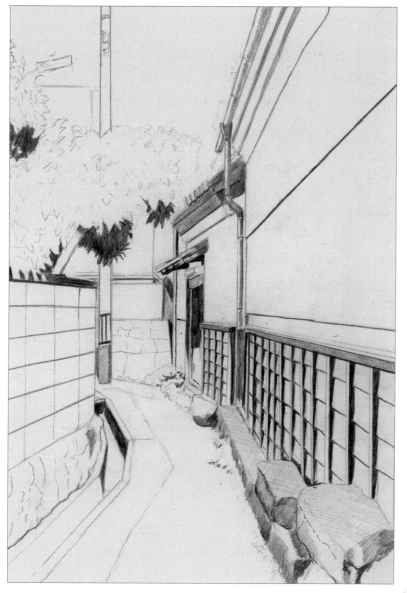

나뭇잎은 잎의 모양을 그리는 것이 아니라, 잎에 생긴 그늘과 잎이 만드는 그림자를 그린다는 생각으로 진행하세요.

이번 단계에서는 눈에 띄는 부분만 색칠해도 좋습니다.

제 3 장 풍경을 리얼하게 그려보자

▶ 나뭇잎의 음영을 그리면, 잎의 형태가 드러납니다.

사용한 색

검정

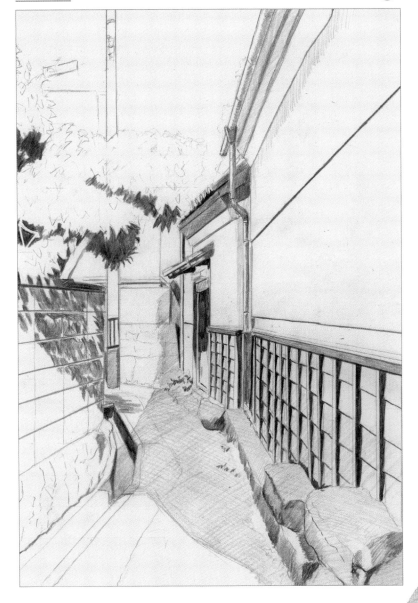

골목길과 벽에 걸쳐진 그림자도 검정(Black)으로 가볍게 그립니다. 이 그림자는 벽과 담벼락 때문에 길 위에 생긴 '그림자'입니다. 이제 모노크롬 그림이 되었습니다.

　'그늘(음)'과 '그림자(영)'는 색의 구성이 다릅니다. 벽에 생긴 '그늘'의 경우 '그늘'은 본래의 색(벽 색)이 어둡게 보이고, '그림자'는 드리워진 장소의 색(길바닥 색)이 어둡게 보입니다.

▶ 골목길에 드리워진 벽과 담벼락의
　그림자를 그립니다.

Step 10 노랑으로 채색

노랑(Canary Yellow)으로 나무와 풀, 이끼가 낀 돌담을 채색합니다. 밝은색부터 색칠하면 발색을 더 좋게 표현할 수 있습니다.

나무는 짙게, 담벼락과 벽 등은 옅게 칠해서 농담을 신경 쓰며 칠해보세요.

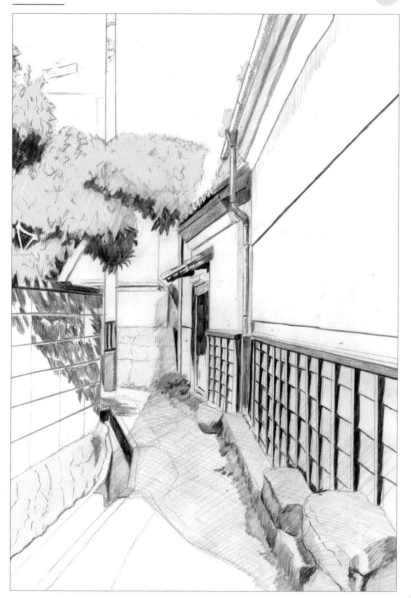

▲▼ 노랑을 채색할 때 농담을 의식합니다. 나무는 짙은 느낌으로(위 그림). 벽과 담벼락 등은 옅은 느낌으로(아래 그림).

노랑 위에 파랑(True Blue)을 덧칠해서 초록을 만듭니다. 노랑이 밑에 깔려 있기 때문에 매우 화사한 초록이 완성됩니다.

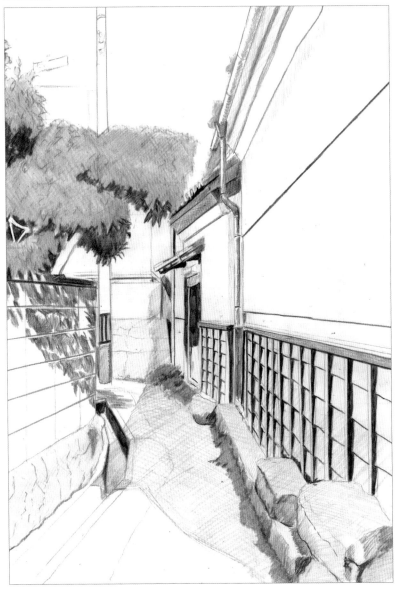

▶ 노랑 위에 파랑(True Blue)을 덧칠해서 초록을 만듭니다.

Step 12 베이지로 채색

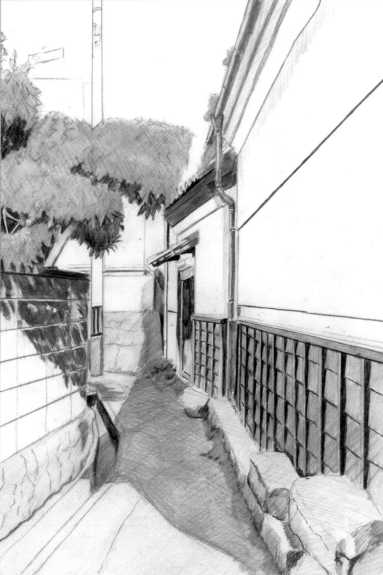

베이지(Beige)로 길과 벽에 덧대어진 판자를 칠합니다. 먼저 채색한 검정 위에 베이지를 덧칠하면 검정으로만 칠했을 때보다 더욱 깊이가 느껴집니다.

길을 칠하는 색으로 회색이 아닌 베이지를 선택한 이유는 따뜻한 색 계열인 베이지로 채색하면 따사로운 빛의 온도를 담을 수 있기 때문입니다.

▲▼ 베이지(PC997)로 길(위 그림)과 벽에 덧댄 판자(아래 그림)를 채색합니다.

Step 13 진한 갈색으로 채색

사용한 색
진한
갈색

진한 갈색(Dark Umber)으로 판자벽과 길 위의 그림자를 강조합니다. 판자벽은 밝은 부분과 어두운 부분을 잘 관찰합니다. 어두운 부분을 더욱 짙게 칠합니다.

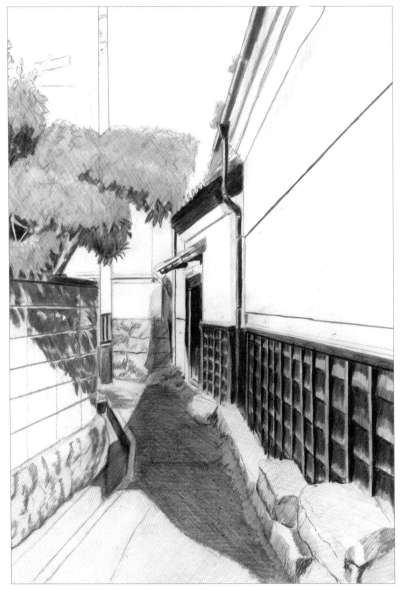

▶ 진한 갈색(PC947)으로 판자벽의
색을 강조합니다.

Step **14** 회색으로 채색

사용한 색
프렌치
그레이
20%

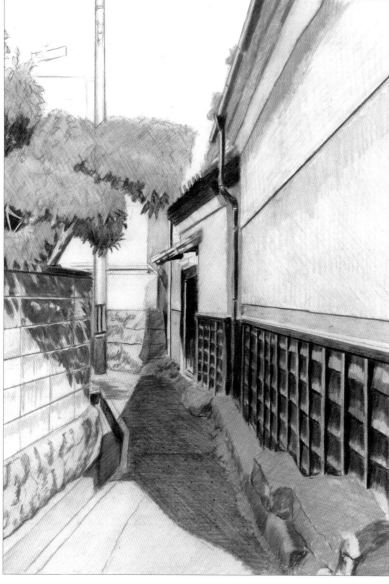

회색(French Grey 20%)으로 창고 벽과 돌담, 블록담을 채색합니다.

블록담은 빗물 자국 등 세로 방향의 표현을 의식하고, 위아래로 연필을 움직여서 질감을 표현합니다. 벽면과 돌담에는 다양한 표정이 있으니 꼼꼼하게 관찰해서 묘사하세요.

전봇대와 벽의 표면도 회색만으로 농담을 살려 표현합니다. 전봇대는 빛의 방향을 계산해 중앙 부분이 밝게 보이도록 가벼운 필압으로 채웁니다.

전봇대처럼 원통형 물체는 수평 방향의 그러데이션이 중요합니다. '어두움' → '밝음' → '어두움'으로, 가운데가 밝아지도록 흐릿하게 번지게 하면서 칠하는 것이 노하우입니다.

▲▼ 회색으로 창고의 벽면(위 그림)과 전봇대(아래 그림) 등을 채색합니다.

Step 15 검정으로 세부를 채색

사용한 색

검정

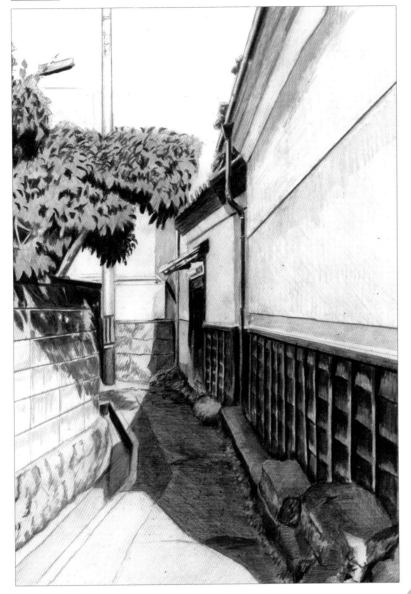

이번에는 다시 한번 검정(Black)으로 세부 요소의 대비를 더욱 강조합니다.

오른쪽 아래에 놓인 돌은 거칠거칠한 질감이 리얼하게 전달되도록 강하게 채색합니다. 돌에 생기는 그늘은 직선적으로 색이 바뀝니다. 전봇대와는 다르게 그러데이션이 아닌 면을 의식하는 방식으로 확실하게 분리해서 채색해야 합니다.

돌 옆에 자란 풀에도 짙고 옅은 농담 표현을 빠뜨리지 마세요.

나뭇잎이 만드는 그늘은 검정으로 채색해서, 잎이 차곡차곡 포개어질 만큼 무성하게 자란 모습을 표현합니다. 나뭇잎의 그늘을 그려서 잎의 형태를 강조하는 감각을 길러 보세요.

길에 드리워진 벽면의 그림자도 검정으로 강조합니다.

▲ 검정(Black)으로 강하게 채색해서 돌의 거칠거칠한 질감을 표현합니다.

▶ 나뭇잎이 만드는 그늘을 검정으로 색칠합니다.

Step 16 연한 파랑으로 하늘을 채색

연한 파랑(Blue Slate)으로 하늘을 채웁니다. 매우 가벼운 크로스 해칭(→ p.23)으로 연하게 완성합니다.

 하늘처럼 균일하게 펼쳐지는 넓은 면적을 채색할 때는, 색연필의 끄트머리를 눕혀 잡는 느낌으로 쥐고 가볍게 움직이면 효과적입니다.

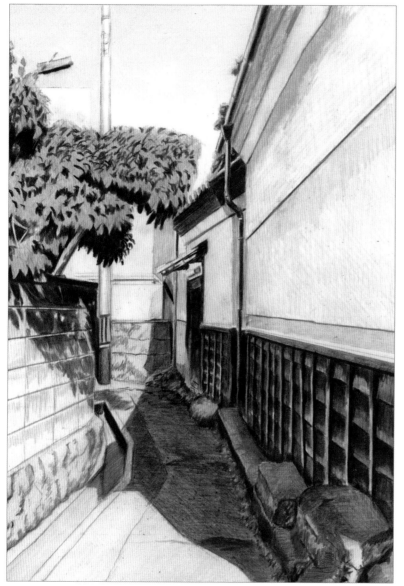

▶ 하늘은 연한 파랑(Blue Slate)으로 크로스 해칭 기법을 사용해 채색합니다.

사용한 색
연한
갈색

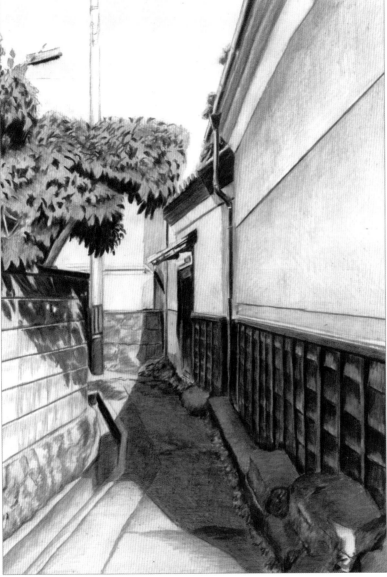

길이나 벽면에는 자잘한 요철과 색이 다른 부분이 있습니다. 그런 세부 요소를 의식하면서 연한 갈색(Light Umber)으로 벽면과 길 바닥을 생생하게 묘사합니다.

전체적으로 조금 강하게 밝은 갈색을 얹으면, 그림 전체의 톤을 따뜻한 색감으로 정리할 수 있습니다. 공기의 분위기도 부드럽고 따스하게 연출되지요.

▲▼ 연한 갈색(Light Umber)으로 벽면(위 그림)과 길바닥(아래 그림)에 표정을 더해줍니다.

Finish 세부 요소를 다듬어 완성

사용한 색

검정

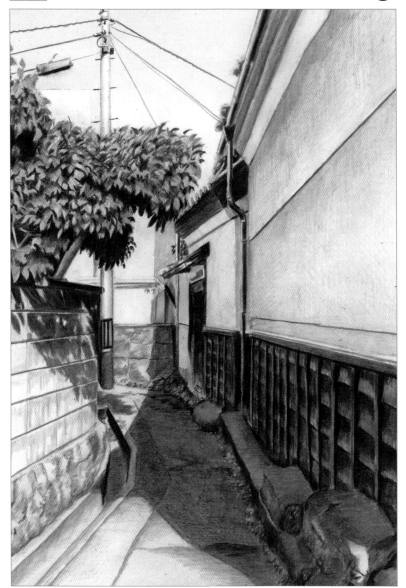

검정(Black)으로 전선이나 나무의 세부를 표현합니다. 전선은 자를 사용하지 않고 프리핸드로 그려야 리얼하게 보입니다. 실제와 각도가 조금 달라져도 괜찮습니다.

 그 밖에 전체적으로 미세한 조정을 마무리하면 완성!

▶ 전선은 자를 사용하지 않고 검정(Black)으로 그립니다.

채색
연습하기
p.187

나무의 표현

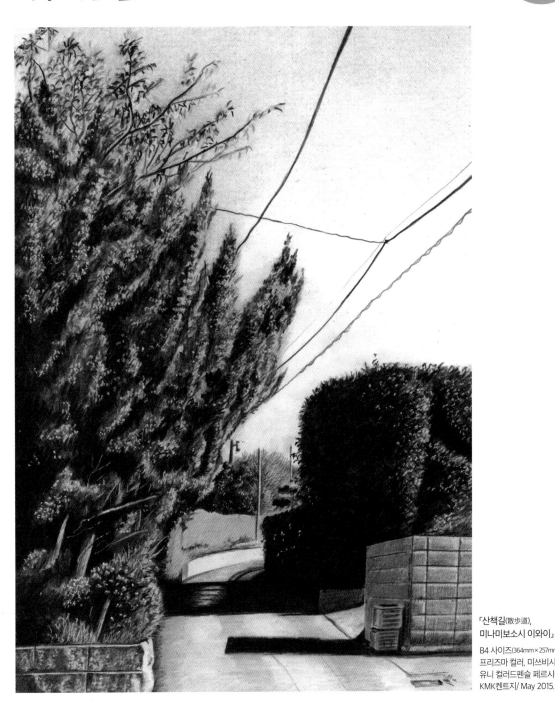

「산책길(散步道),
미나미보소시 이와이」

B4 사이즈(364mm×257mm)/
프리즈마 컬러, 미쓰비시연필
유니 컬러드펜슬 페르시아/
KMK켄트지/ May 2015.

Ryota's Comment

풍경화에서 빠뜨릴 수 없는 나무.
나무를 리얼하게 묘사하면 그림이 더욱 풍부해 보입니다.
나무는 종류가 다양하지요.
활엽수, 침엽수, 낙엽수, 상록수….
이번에는 여러 종류의 나무가 한 화면에 담긴 그림을 예로 들어 나무 그리는 방법을 설명하겠습니다.

사용한 색연필(프리즈마 컬러)

파랑	노랑	검정	연한 갈색	진한 갈색	쿨 그레이 50%	연한 파랑	블루 그레이	베이지
True Blue PC903	Canary Yellow PC916	Black PC935	Light Umber PC941	Dark Umber PC947	Cool Grey50% PC1063	Blue Slate PC1024	Cloud Blue PC1023	Beige PC997

(미쓰비시연필 유니 컬러드펜슬 페르시아)

검정 (페르시아)
BLACK 197

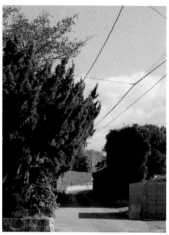

▲ 예시 주제의 사진

Step 01

사용한 색 파랑

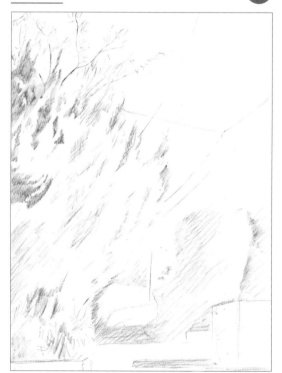

파란 하늘이 배경인 나무를 그릴 때는 파랑으로 밑그림을 그리면 좋습니다. 또한 예시 주제의 나무처럼 음영이 강렬하고 자잘한 잎사귀가 달린 경우도 첫 단계에서 파랑으로 음영을 표시해두면 대상을 명확하게 파악할 수 있습니다.

예시 그림은 일반적인 파랑(True Blue)으로 밑그림을 그렸습니다. 윤곽을 그리기보다는 음영을 대충 표시해두는 느낌으로 진행합니다.

Step 02

사용한 색 파랑

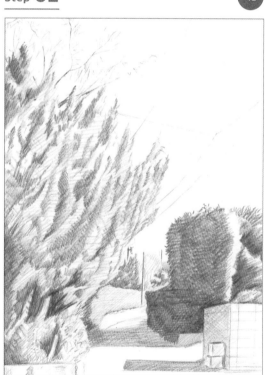

계속해서 파랑(True Blue)으로 자세한 부분의 음영까지 그립니다.

나무의 어두운 부분과 밝은 부분을 정확하게 확인해서 파랑만으로 명암을 표현합니다. 짙은 부분은 크로스 해칭(→ p.23) 기법으로, 다소 강한 필압으로 칠하세요. 밝은 부분은 필압을 약하게 조절합니다.

하늘과 도로, 전봇대에 햇빛이 닿은 부분은 채색하지 않고 그대로 남겨둡니다.

사용한 색

노랑

사용한 색

연한
갈색

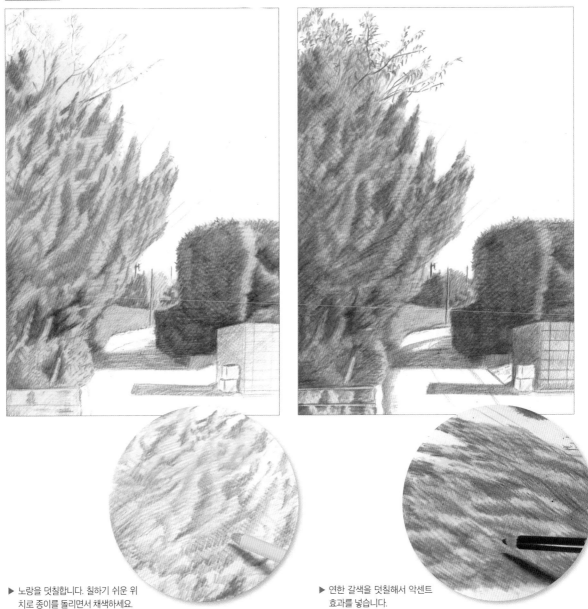

▶ 노랑을 덧칠합니다. 칠하기 쉬운 위
치로 종이를 돌리면서 채색하세요.

▶ 연한 갈색을 덧칠해서 악센트
효과를 넣습니다.

대략적인 음영을 모두 그리면, 노랑(Canary Yellow)으로 하늘과 도로 이외
의 부분을 초벌 채색합니다. 특히 나무 부분은 파란 그늘부터 정성을 들
여 꼼꼼하게 덧칠합니다. 이번에도 크로스 해칭 기법입니다. 나무 전체가
초록이 되었고, 밝은 부분은 노랑으로 보입니다! 하지만 실제 나무와 비
교하면 너무 화사하고 밝은 초록이지요.

이 단계에서 연한 갈색(Light Umber)으로 초록 나무에 악센트를 더해줍니
다. 노랑으로 칠한 부분에 갈색이 침범해도 괜찮습니다. 약간 거칠게 쓱
쓱 칠하세요.

Step 05

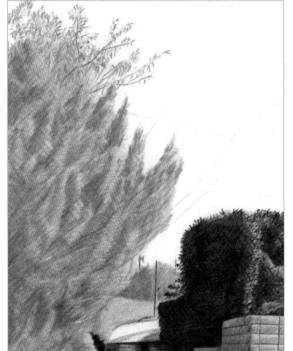

Step 06

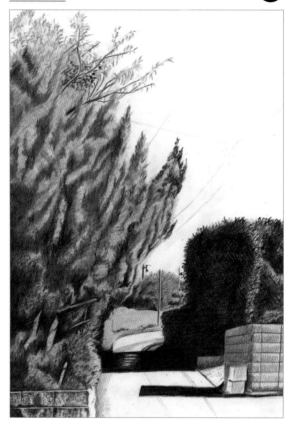

▶ 검정으로 나뭇잎의 그림자를 그립
 니다.

이번에는 나무를 더욱 자세하게 그립니다. 먼저 오른쪽 나무부터. 검정
(Black) 색연필로 나뭇잎의 그림자를 칠합니다.

　나뭇잎의 형태는 한 장씩 낱낱이 그리지 않습니다. 나뭇잎의 검은 그림
자를 짧은 선을 가득 그려서 표현하면, 감상자의 눈에 나뭇잎의 형태가
떠오릅니다. 색연필을 짧게 쥐고, 약간 강한 필압으로 얇은 선을 많이 그
려 넣습니다.

왼쪽 나무를 그릴 차례입니다. 오른쪽 나무와 다른 종류라는 것을 한눈에
알 수 있지요. 오른쪽 나무의 그림자는 비교적 가로 방향으로 생깁니다.
하지만 왼쪽 나무는 침엽수라서 세로 방향 그림자가 많습니다.

　검정(Black)을 사용하고, 세로 그림자를 의식하면서 Step 05에서 했던
것처럼 약간 강한 필압으로 칠합니다.

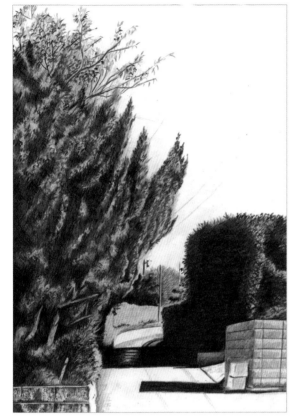

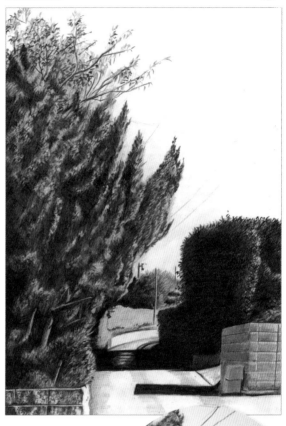

▶ 다른 메이커의 검정 색연필을
사용해서 그림자 표현에 변화
를 줍니다.

나무 이외의 부분도 이번 단계에서 어느 정도 완성해둡니다.

검정(Black)으로 블록담의 연결 부위에 경계선을 따라 생긴 얇은 그림자
와 표면의 울퉁불퉁한 그림자를 그립니다.

또한 쿨 그레이 50%(Cool Grey 50%)를 약한 필압으로 칠해서 블록담과
도로에 표정을 입혀줍니다.

그림자 표현에 변화를 주어 나무에 더욱 생생한 입체감을 부여합니다. 그
림자 분위기를 바꾸기 위해 다른 메이커의 검정 색연필을 사용하는 것도
좋은 방법입니다. 이번에는 미쓰비시연필 유니 컬러드 펜슬 페르시아의
검정(Black)을 사용해서 음영을 더욱 자세하게 표현합니다.

나무의 색이 상당히 깊어졌습니다.

Step 09

사용한 색

연한 파랑 블루 그레이 베이지 진한 갈색

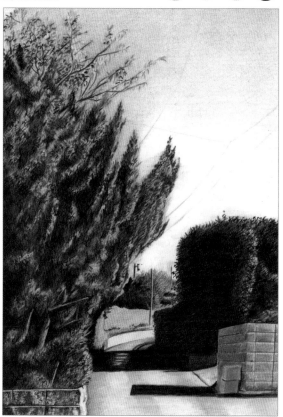

Finish

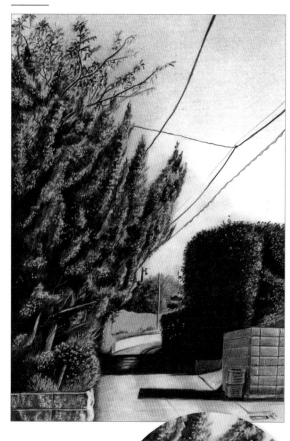

▶ 아트 나이프로 하이라이트 부분의 색을 긁어냅니다.

다음으로 하늘을 칠합니다. 사용하는 색은 연한 파랑(Blue Slate).

색연필을 눕히듯이 길게 잡고, 가벼운 필압의 크로스 해칭으로 채색합니다.

구름은 블루 그레이(Cloud Blue)를 사용하세요.

도로는 베이지(Beige)로 전체를 연하게 칠하고, 부분적으로 진한 갈색(Dark Umber)을 넣어 완성합니다.

마지막 마무리는 아트 나이프(→ p.21)를 사용합니다. 나무의 하이라이트 (빛이 닿은 부분)를 아트 나이프로 색을 깎아서(→ p.28) 표현합니다. 깎아내는 방향과 강도를 조절하면서 색을 벗기세요.

침엽수는 약간 가늘어야 합니다. 활엽수는 두껍고 짧게. 블록담의 연결 부위에 생기는 하이라이트도 아트 나이프로 색을 벗겨서 강조합니다. 이 것으로 완성!

채색
연습하기
p.188

물의 표현

「시냇물(流水),
나카노구 데쓰가쿠도코엔」
B4 사이즈(364mm×257mm)/
프리즈마 컬러/ KMK켄트지/
May 2015.

Ryota's Comment

물의 표현에는 유리처럼 빛을 '투과'하고 '반사'하는 특징과 더불어 '움직임'이 추가됩니다. 수면의 어느 부분이 '반사'하고, 어느 부분이 '투과'하는지 주의 깊게 관찰해야 합니다. 동시에 물살과 물결이라는 '움직임'도 놓치지 말아야겠죠. '반사'와 그 그림자는 무슨 색인지, '투과'한 수면은 무슨 색인지, 자세히 살펴봅시다.

물은 절대 투명하지 않다는 점을 염두에 두고 공원에 흐르는 물길을 그리면서, 수면 특유의 '반사', '투과', '움직임'을 표현하는 방법을 소개하겠습니다.

사용한 색연필(프리즈마 컬러)

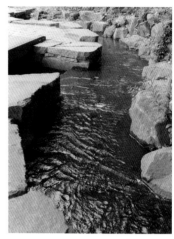

▲ 예시 주제의 사진

Step 01

먼저 매우 자세한 부분까지 관찰해야 하기 때문에, 참고 사진과 종이에 연필로 20mm 간격의 격자 모양 눈금을 그립니다(→ p.27).

그 위에 2B 연필로 밑그림을 그립니다. 수면의 '움직임'으로 생긴 물결도 대략적인 위치를 그려두세요.

Step 02

사용한 색
연한
갈색

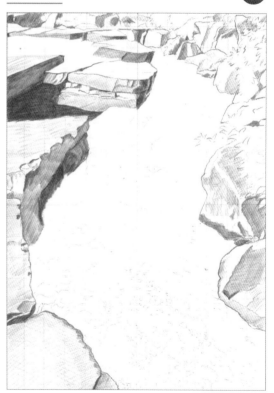

밑그림을 완성하면 연한 갈색(Light Umber) 색연필로 물가 주변 경치부터 그려 나갑니다. 연한 갈색만 사용해서 어느 정도의 농담까지 표현합니다. 가장 첫 단계에 물가 경치를 그리면서 물에 비치는(반사) 것이 무엇인지 파악합니다.

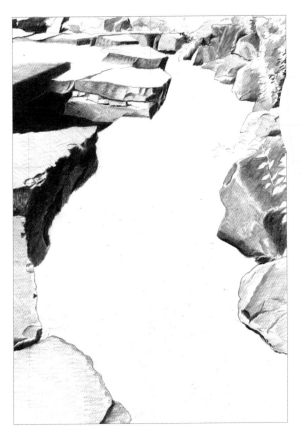

◀ 바위 표면도 검정으로 음영을
강조합니다.

사용한 색

검정

Step 03

주변 경치에 검정(Black)을 더해서 입체감을 분명하게 드러냅니다. 이 시
점에서 빛의 방향(이 그림에서는 왼쪽 위)을 정확하게 인식하고, 광원의 반대
쪽에 생기는 짙은 음영을 검정으로 강조합니다.

사용한 색

진한
갈색

Step 04

수면을 자세히 관찰하면 앞쪽은 '반사'가 많고, 중심부터 뒤쪽은 '투과'가
많다는 사실을 알 수 있습니다.

먼저 눈앞의 '반사'부터 그리기 시작합니다. 빛을 반사하는 수면은 하얗
게 빛나는 하이라이트와 짙은 그림자의 두 가지 색으로 명확하게 나뉩니
다. 짙은 그림자는 진한 갈색(Dark Umber)으로 칠합니다. 이때 물결 모양을
자세히 그리지 않고, 커다란 검은 그림자부터 그립니다.

앞쪽의 수면에는 왼쪽 위에서 오른쪽 아래로 향하는 두꺼운 띠 모양의
그림자가 몇 줄기 있습니다. 오른쪽 아래를 중심으로 동심원 형태의 짙은
그림자도 몇 개 보입니다. 왼쪽의 짙은 색은 바위의 그림자입니다.

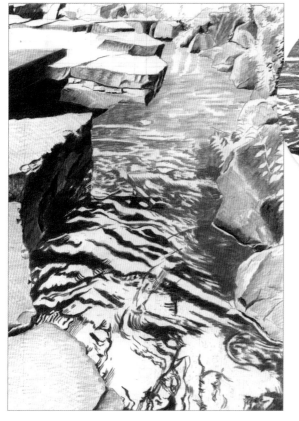

◀ 연한 갈색으로 줄기를 그리듯이 '투과'한 부분을 그립니다.

사용한 색
연한 갈색

Step **05**

다음으로 수면의 '투과'한 부분을 그립니다. 한가운데부터 약간 위쪽과 오른쪽 앞쪽의 수면이 '투과'되어 바닥이 훤히 보입니다. 이 부분을 연한 갈색(Light Umber)으로 채색합니다. 투과한 수면에도 반사되어 하얗게 빛나는 곳이 있기 때문에 그곳을 피해서 칠하세요.

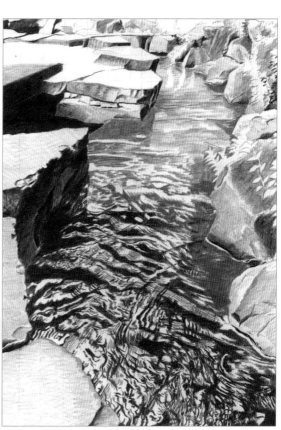

사용한 색
검정 · 진한 갈색

Step **06**

'반사'로 생긴 수면의 그림자를 한 번 더 검정(Black)으로 강조합니다. 그리고 물결을 구체적으로 묘사하기 시작합니다.

　Step 04에서 띠 모양으로 짙은 그림자를 몇 줄기 그려두었지요. 띠 모양의 짙은 그림자 사이는 하이라이트 부분이라서 하얀 종이가 그대로 남아 있는 상태입니다. 여기에 진한 갈색(Dark Umber)의 얇은 선으로 물결을 그립니다.

▶ 짧은 선과 긴 선을 섞어 그리면서 세밀한 파문을 표현합니다.

103

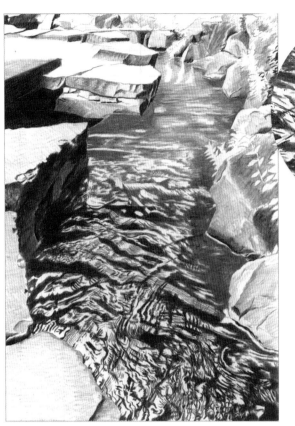

하이라이트

◀ 하이라이트 부분을 남겨두
고, 진한 초록을 가벼운 필압
으로 덧칠합니다.

Step **07**

'투과'된 수면을 관찰하면 약간 초록색이 엿보입니다. 이 부분에 진한 초
록(Dark Green)을 약한 필압으로 얹습니다. 오른쪽의 바위와 수면의 경계
에 하얗게 빛나는 하이라이트(위 그림)가 있다는 사실을 잊지 마세요. 그
부분에 색이 덮이지 않도록 주의하면서 칠합니다.

Step **08**

'투과'되어서 훤히 보이는 물 밑바닥에는 돌과 바위의 연결 부위가 보입
니다. 밑바닥에 보이는 연결 부위와 돌을 검정(Black)으로 그립니다. 물 밑
바닥을 그리면 '투과' 상태의 수면을 표현할 수 있습니다.

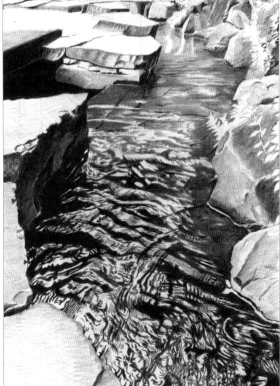

▶ 약간 강한 필압으로 그림
에 표정을 입힐 수 있도록
섬세하게 그리세요.

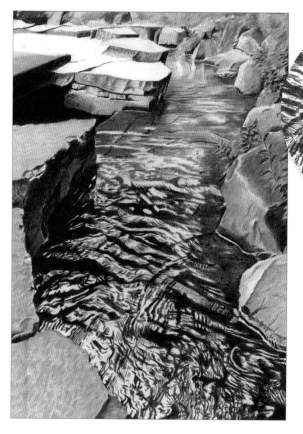

▲ 바위 표면은 약간 강한 필압으로 그려서 울퉁불퉁한 요철감을 표현합니다.

사용한 색

베이지　노랑　파랑

Step 09

이번 단계에서는 수면 이외의 주변 풍경을 조금 그립니다. 바위 표면은 베이지(Beige), 나무와 풀은 노랑(Canary Yellow)으로 초벌 채색한 다음 파랑 (True Blue)을 덧칠해서 연두색으로 만듭니다.

사용한 색

검정　진한 갈색

Finish

아트 나이프로 섬세한 물결을 만듭니다. 가늘고 작게 색을 긁어내서 반짝 반짝 빛나는 하이라이트를 표현합니다.

　마지막으로 검정(Black)이나 진한 갈색(Dark Umber)으로 그림자 부분을 더 자세히 묘사하고, 표현을 조정합니다. 반사한 수면은 거의 하이라이트 와 그림자 두 가지뿐입니다. 이 대비를 강조하는 것이 물을 표현하는 비 결입니다. 그 부분을 한 번 더 강조하면 완성! 물을 그리지만 '물색'은 사 용하지 않았네요.

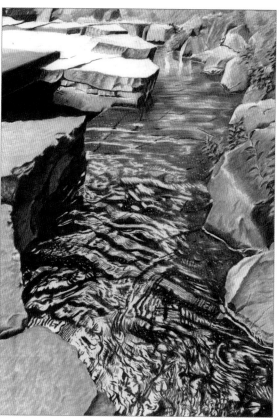

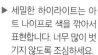

▶ 세밀한 하이라이트는 아 트 나이프로 색을 깎아서 표현합니다. 너무 많이 벗 기지 않도록 조심하세요.

물이
인상적인 풍경

Chapter 3에서 배운 기법을 총동원해서 더욱 리얼한 풍
경 그리기에 도전해봅시다.

채색
연습하기
p.189

「수변의 산책로(水辺の散歩道), 네리마구 샤쿠지이마치」
P6 사이즈(410mm×273mm)/
프리즈마 컬러, 미쓰비시연필 유니 컬러드펜슬 페르시아/
KMK켄트지/ June 2015.

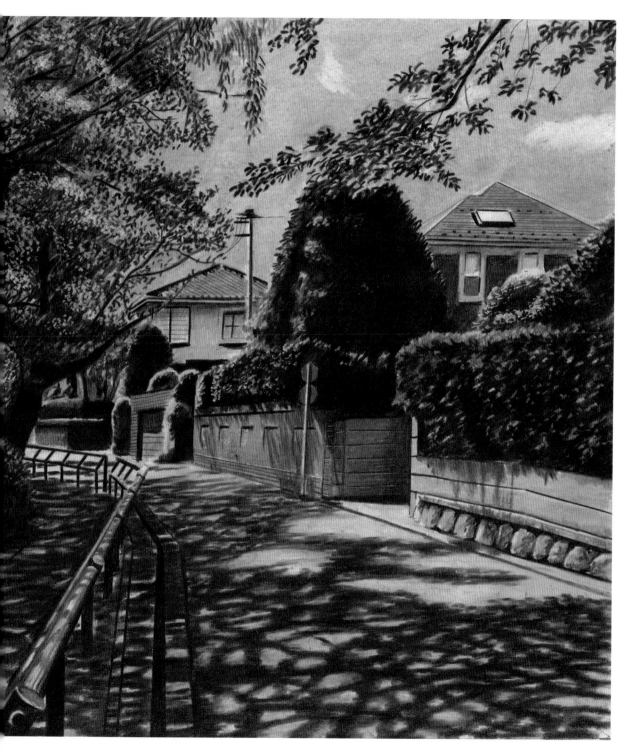

Ryota's Comment

이번에는 Chapter 3의 표현 기법을 모두 사용해서 더욱 리얼한 풍경화를 그려봅시다.

예시 주제의 풍경은 커다란 보트가 떠 있는 연못과 천변을 따라 조성된 길에 나뭇잎 사이로 볕뉘가 비치고 있습니다. 시각은 정오 무렵. 나무를 투과하는 빛, 나뭇잎에 반사되는 빛. 빛이 만드는 그림자. 수면에 반사된 풍경.

자세히 관찰하고 지금까지 배운 각 Step의 내용을 떠올리면서 그려보세요.

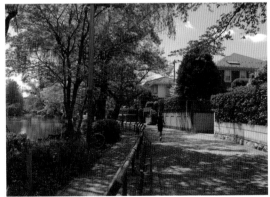

▲ 예시 주제의 사진

사용한 색연필(프리즈마 컬러)

파랑	노랑	연한 갈색	검정	연한 파랑	진한 갈색	프렌치 그레이 70%	프렌치 그레이 50%	프렌치 그레이 20%	쿨 그레이 50%	마젠타	크림색
True Blue PC903	Canary Yellow PC916	Light Umber PC941	Black PC935	Blue Slate PC1024	Dark Umber PC947	French Grey70% PC1074	French Grey50% PC1072	French Grey20% PC1069	Cool Grey50% PC1063	Magenta PC930	Cream PC914

(미쓰비시연필 유니 컬러드펜슬 페르시아)

검정 (페르시아)
BLACK 197

Step 01

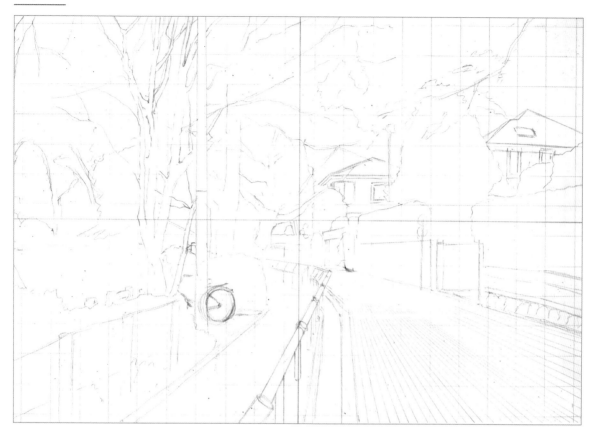

밑그림의 윤곽을 그리기 쉽도록 미리 켄트지에 20mm 간격으로 격자 모양 눈금을 연필로 그려둡니다(→ p.27).

　2B 연필로 밑그림을 그립니다. 나무, 도로, 건물, 연못, 가드레일 등 여러 요소의 위치와 형태를 사진을 자세히 참고하면서 표시해두듯이 대략적으로 그립니다.

▶ 1점 투시도법의 소실점을 의식하면서(→▶ p.26) 나무와 돌바닥의 선도 가볍게 그립니다.

밑그림을 완성하면 파랑(True Blue) 색연필로 나무줄기와 그림자처럼 어
둡고 짙은 부분부터 그리기 시작합니다.

　선으로 윤곽을 그려서 형태를 만드는 것이 아니라, 여러 선을 모은 크
로스 해칭(→ p.23)으로 칠합니다. 크로스 해칭의 '면'으로 채우며 형태를
만드는 것이지요.

▶ 필압은 다소 강하게. 강약의 변
화를 주면서 칠합니다.

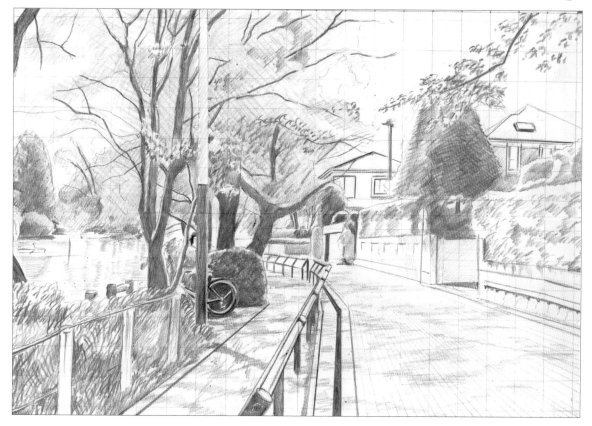

비교적 밝은 부분도 계속해서 파랑(True Blue)으로 그립니다.

수면의 반사로 생기는 줄무늬 모양의 그림자나 나뭇잎 사이로 햇빛이 비쳐서 생긴 그림자도 대부분 파랑으로 칠합니다.

햇빛의 표현도 물과 마찬가지로 밝은 부분이 아닌 '그림자'를 눈여겨 보면서 그립니다.

▶ 나뭇잎 사이로 비치는 햇빛 때문에 생긴 커다란 그림자를 강조해 칠합니다.

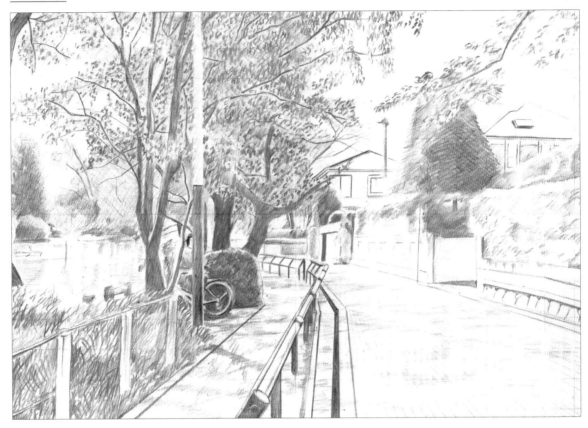

나뭇잎의 자세한 모습을 파랑(True Blue) 색연필로 표현합니다. 잎을 한
장 한 장을 그리지 않고, 잎에 생긴 그림자를 그리는 방식입니다. 화면
중앙을 차지한 나무는 작은 나뭇잎이 촘촘하게 달려 있기 때문에, 짧은
선으로 표현합니다. 짧고 얇은 선을 빽빽하게 그립니다.

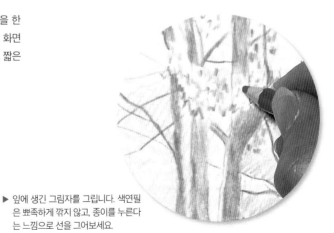

▶ 잎에 생긴 그림자를 그립니다. 색연필
은 뾰족하게 깎지 않고, 종이를 누른다
는 느낌으로 선을 그어보세요.

Step 05

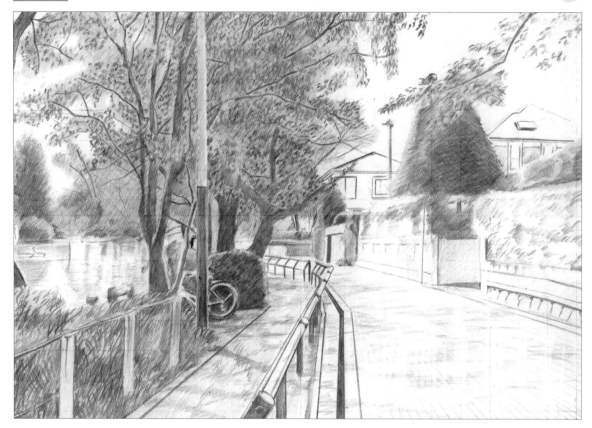

이번에는 노랑(Canary Yellow)으로 나무를 칠합니다. 먼저 칠한 파랑 위에
전체적으로 노랑을 올립니다. 노랑이 더해지면 나무가 초록으로 물들며
단숨에 그림에 생기가 생깁니다.

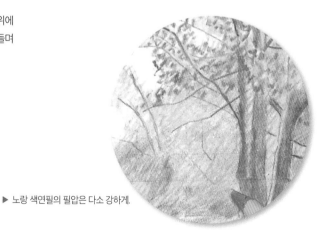

▶ 노랑 색연필의 필압은 다소 강하게.

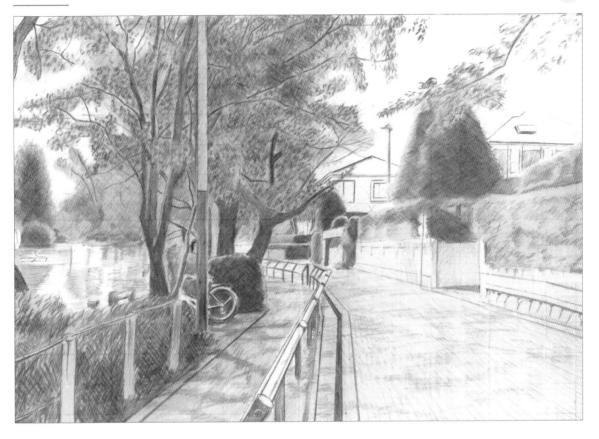

계속해서 같은 노랑(Canary Yellow)으로 나무 이외의 도로, 보도, 담벼락,
수면 등을 칠합니다. 나무를 칠할 때보다 가벼운 필압으로 채색하며 변
화를 줍니다.

▶ 나무를 칠할 때보다 약한 필압으
로. 칠하기 쉬운 위치로 종이를
돌리면서 칠하세요.

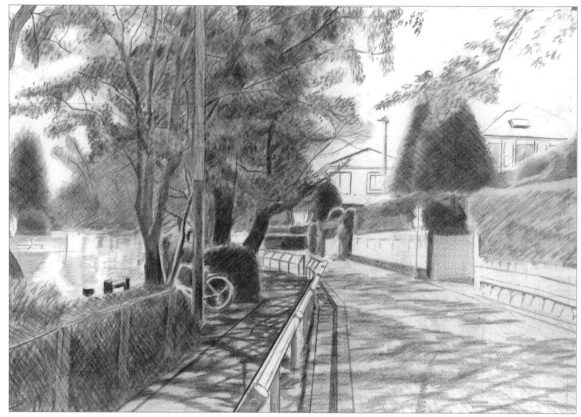

나무에 연한 갈색(Light Umber)을 덧칠해서 초록의 색감을 약간 어둡게 조정합니다.

도로를 덮은 나무 그림자도 같은 연한 갈색으로 칠합니다. 나뭇잎 사이로 비치는 볕뉘는 수면을 그릴 때처럼 커다란 그림자부터 그리는 것이 노하우입니다.

▶ 알아보기 쉬운 두껍고 커다란 그림자부터 그리는 것이 비결.

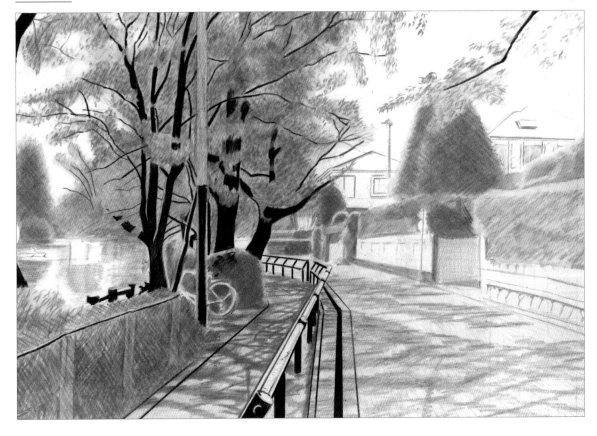

짙은 음영 부분은 검정(Black)으로 칠합니다. 나무줄기, 전봇대, 가드레일,
길가 도랑 주변부터 시작하세요.

▶ 날카로운 직선을 그리고 싶을 때는
자를 사용하는 것도 좋습니다.

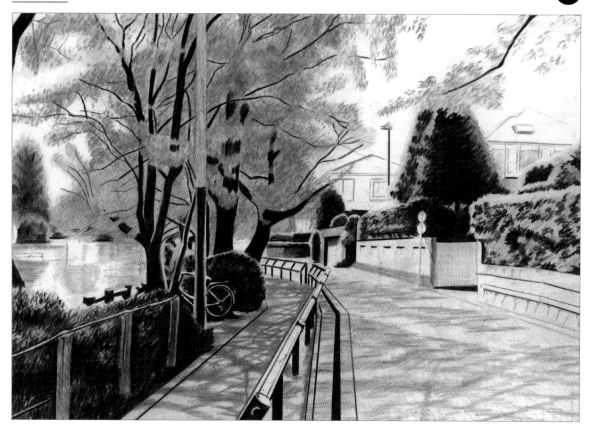

다른 나무도 검정(Black)으로 그늘을 칠합니다.

　지금 단계에서는 화면 중앙에 있는 나무의 그늘을 칠하지 않고 남겨두
는 것이 포인트입니다.

▶ 그늘과 담벼락 경계는 선명하게
　마무리합니다.

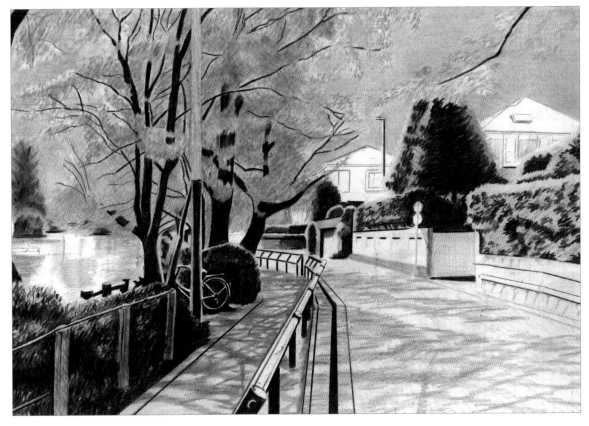

하늘을 연한 파랑(Blue Slate)으로 칠합니다.

 Step 09에서 중앙 나무의 그늘을 검정으로 칠하지 않았던 이유는 하늘보다 먼저 검정을 채색하면, 정작 하늘을 채울 때 검정이 번져서 화면이 지저분해질 수도 있기 때문입니다.

▶ 하늘은 가벼운 필압으로 크로스 해칭.

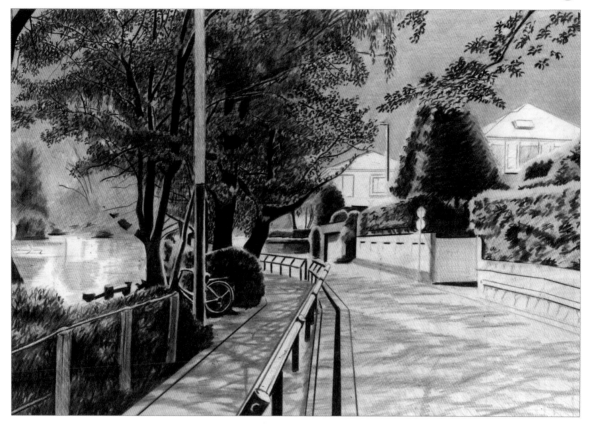

하늘을 칠한 다음 화면 중앙의 나무를 검정으로 칠합니다.

　조금 변화를 주기 위해서 프리즈마 컬러의 검정이 아닌 미쓰비시 색연필의 유니 컬러 페르시아 검정(BLACK)을 사용해서 나뭇잎의 그림자를 넣습니다. Step 04와 마찬가지로 짧고 얇은 선을 촘촘하게 넣습니다.

▶ 얇은 선을 촘촘하게 모아놓은 느낌.

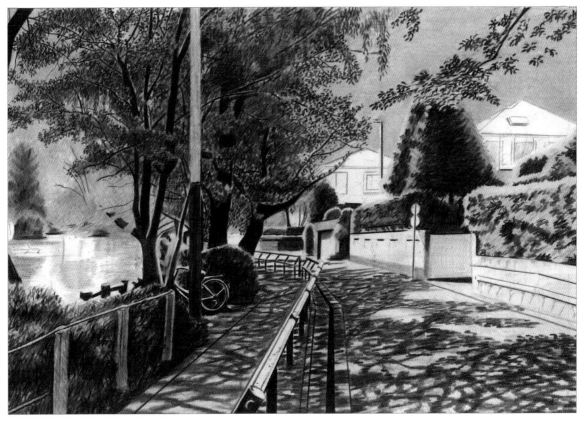

도로에 드리워진 나무 그림자는 진한 갈색(Dark Umber)을 덧칠해서 강조
합니다.

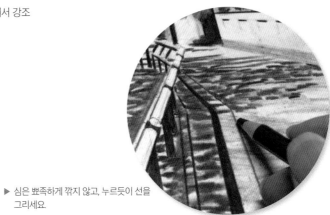

▶ 심은 뾰족하게 깎지 않고, 누르듯이 선을
그리세요.

Step 13

사용한 색

프렌치 그레이 70% / 프렌치 그레이 50% / 프렌치 그레이 20% / 쿨 그레이 50%

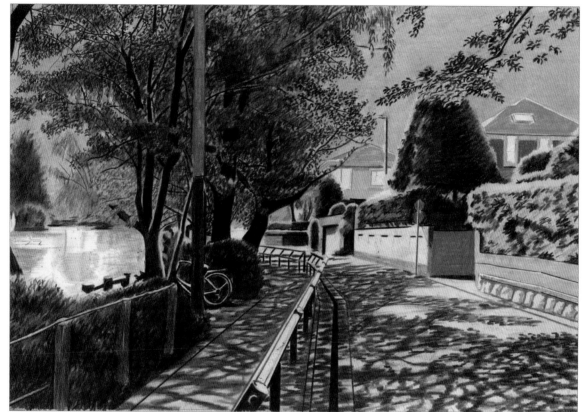

중경부터 원경의 건물, 근경의 담벼락 등을 칠합니다.

불그스름한 색이 엿보이는 부분은 갈색에 가까운 회색 계열(French Grey 70%), (French Grey 50%), (French Grey 20%)을 사용합니다.

붉은 기미가 없는 부분은 중간 색조의 회색 계열(Cool Grey 50%)을 사용합니다.

▶ 심을 뾰족하게 깎아서 섬세하게
묘사합니다.

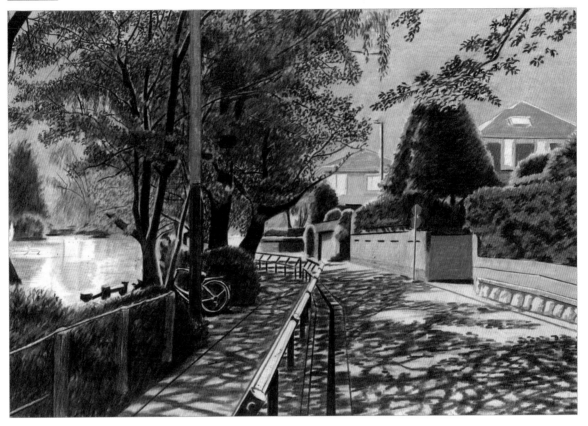

붉게 보이는 나무와 원경의 창고를 마젠타(Magenta)로 칠합니다. 초벌 채
색한 노랑과 혼색되어 빨강에 가까운 발색을 보입니다.

▶ 필압은 약하게.

Step 15

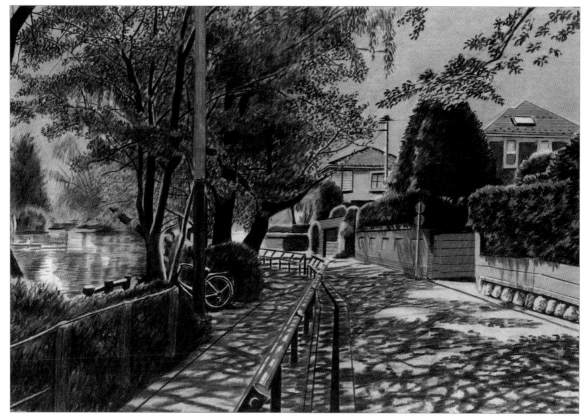

전체적으로 나무의 색조가 여전히 너무 밝고, 선명하기 때문에 진한 갈색(Dark Umber)과 검정(Black)을 덧칠해서 톤을 가라앉힙니다.

담벼락에 걸쳐진 그림자처럼 어두운 부분도 진한 갈색으로 그립니다.

화면 왼쪽의 수면을 더욱 자세히 그립니다. 연한 갈색(Light Umber)을 중심으로 '무엇이 수면에 비치는지'를 의식하면서 나무를 그리듯이 칠합니다. 밝게 반사된 부분은 칠하지 않고 남겨둡니다.

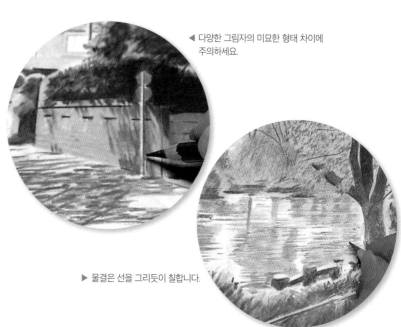

◀ 다양한 그림자의 미묘한 형태 차이에 주의하세요.

▶ 물결은 선을 그리듯이 칠합니다.

Finish

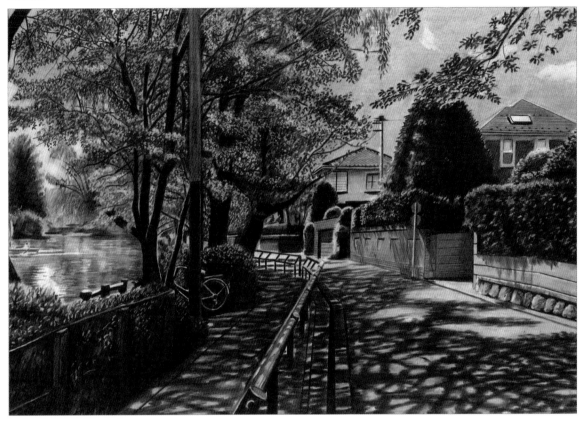

지금부터 마무리를 합니다.

　우선 나뭇잎 사이로 비치는 햇빛 부분을 검정(Black)으로 덧칠해서 밝기를 한층 조절하고, 그림자의 가장자리를 크림색(Cream)으로 덧칠해서 블렌딩합니다.

　나뭇잎 표현의 마무리는 아트 나이프를 사용합니다. 나뭇잎의 색을 긁어서 하이라이트를 표현합니다. 잎의 종류에 따라 가늘거나 넓게 깎아서 다르게 표현하세요.

　그 후 샤프식 지우개로 하늘을 부분적으로 지워서 구름을 만듭니다.

　마지막으로 전체 명암을 자세히 관찰(그림을 멀리 떨어져서 감상하는 것이 포인트)하고, 검정과 진한 갈색(Dark Umber)으로 미세한 색을 조정하면 완성!

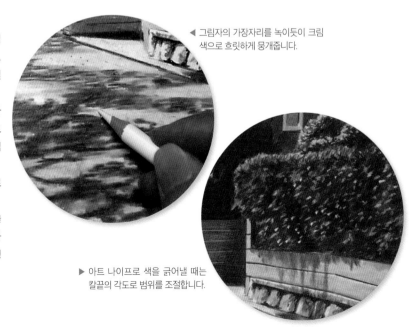

◀ 그림자의 가장자리를 녹이듯이 크림색으로 흐릿하게 뭉개줍니다.

▶ 아트 나이프로 색을 긁어낼 때는 칼끝의 각도로 범위를 조절합니다.

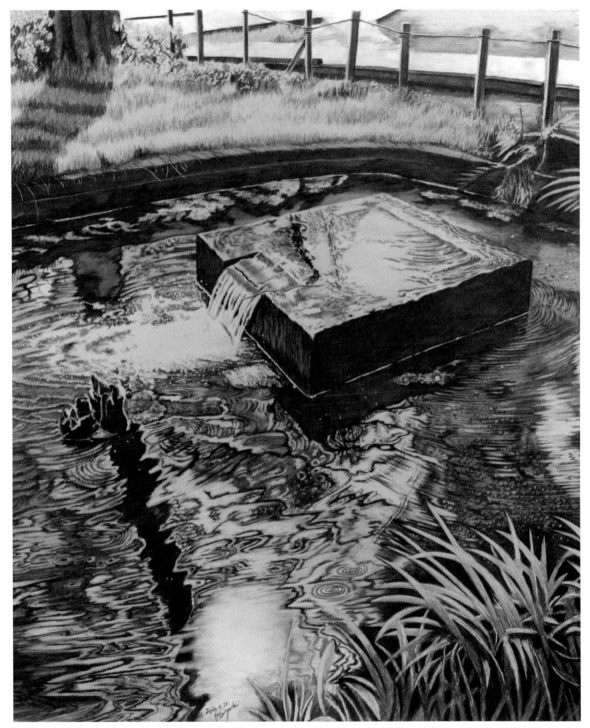

「물의 기억(水の記憶), 네리마구 샤쿠지이다이」

샤쿠지이 공원 산포지 연못의 원천.
주변 풍경이 반사된 수면은 동심원을 그리며 퍼져나간다.

F10호(530mm×455mm)/ 프리즈마 컬러/ muse TMK 포스터 207g/ April 2020.

4색으로 그리기, 풍경화

마지막 레슨은 4색, 즉 '검정', '노랑', '마젠타', '파랑'의 기본 4색과 농도를 조절하기 위한 '하양'을 더해 총 다섯 가지 색연필만으로 아침 해를 마주한 역광 풍경을 그립니다.

4색만으로도 조합과 농담을 미묘하게 조절해 무한한 혼색을 표현할 수 있습니다.

앞쪽부터 내리막길이 이어지다가 원경에서 다시 오르막이 나타나는 경사진 골목길로 빛과 색채가 넘치는 광경입니다.

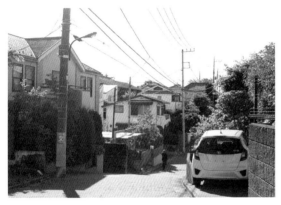

▲ 예시 주제의 사진

채색
연습하기
p.190

사용하는 색연필(프리즈마 컬러)

검정	노랑	마젠타	파랑	하양
Black PC935	Canary Yellow PC916	Magenta PC930	True Blue PC903	White PC938

「아침 해가 비치는 언덕길(朝日の当たる坂道), 네리마구 코야마」
A2 사이즈(594mm×420mm)/ 프리즈마 컬러/
KMK켄트지/ June 2016.

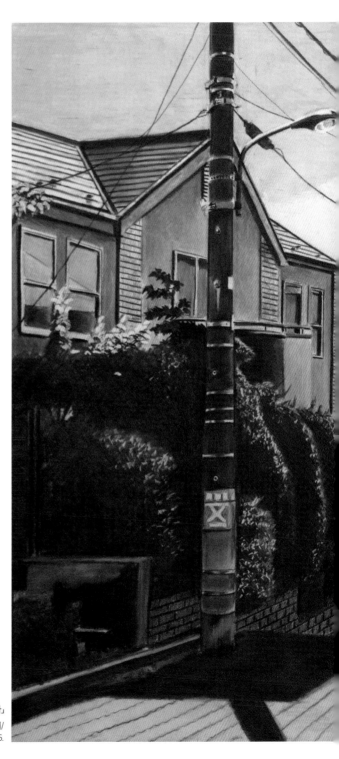

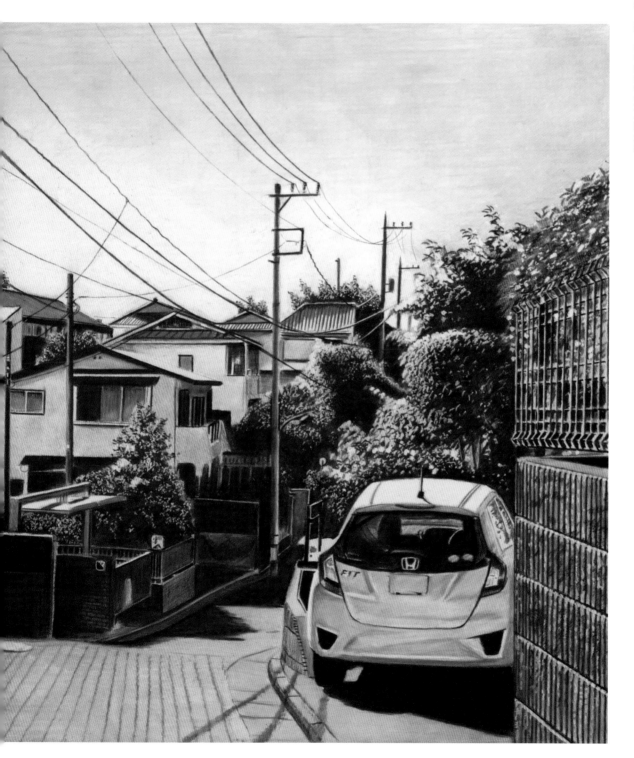

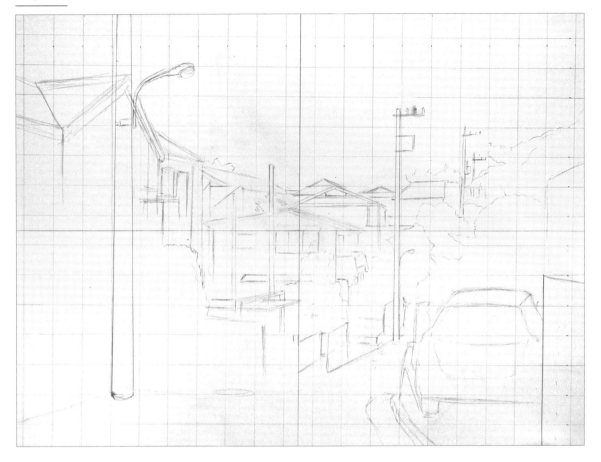

A4 사이즈로 사진을 인쇄하고, 14mm 간격의 격자 모양 눈금을 그립니다. 그림을 그릴 종이(A2 사이즈)에는 28mm 간격의 눈금을 그립니다(→ p.27).

눈금을 다 그린 후 2B 연필(샤프펜슬)로 밑그림을 그립니다.

밑그림을 그릴 때는 내리막 풍경의 고저감을 의식하면서 그립니다. 눈앞 시점부터 도로가 내리막길이고 그대로 오른쪽 나무에 가려지지만, 원경의 건물이 높은 위치에 있으므로 오르막으로 바뀐다는 점을 알 수 있습니다.

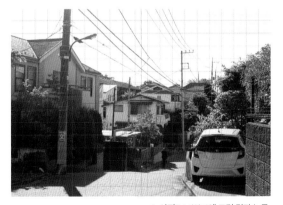

▲ 사진(A4 사이즈)에 그린 격자 눈금.

One Point

그림 사이즈가 A3나 F6호보다 큰 경우에는 일반 종이로는 그리기 어렵습니다. 켄트 보드(켄트지가 보드에 붙어 있는 것)를 사용하거나, 종이를 판넬에 붙여서(배접) 사용하면 종이가 휘어지지 않아서 그리기 쉽습니다.

Step **02** 밑그림 ②

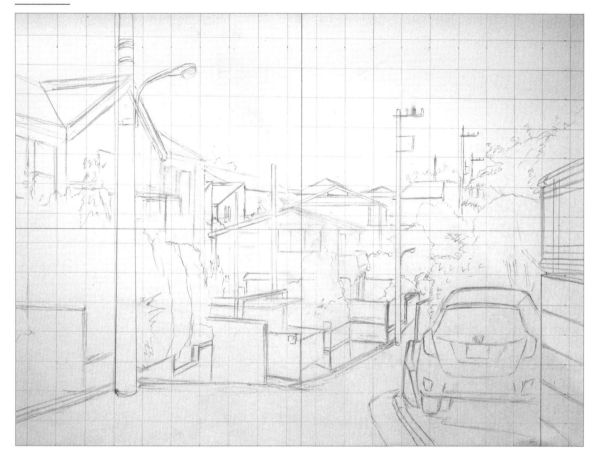

사진에서는 왼쪽 앞의 전봇대가 약간 오른쪽으로 기울어졌는데, 세로
눈금에 맞추어 똑바로 서 있는 모습으로 고쳐 그렸습니다(→ p.16).
　건물이 많은 풍경은 수평과 수직을 확인할 때 격자 눈금을 활용하면
도움이 됩니다.

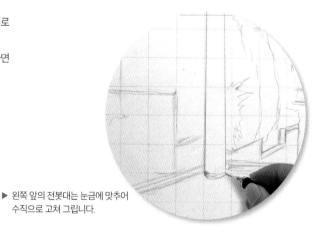

▶ 왼쪽 앞의 전봇대는 눈금에 맞추어
　수직으로 고쳐 그립니다.

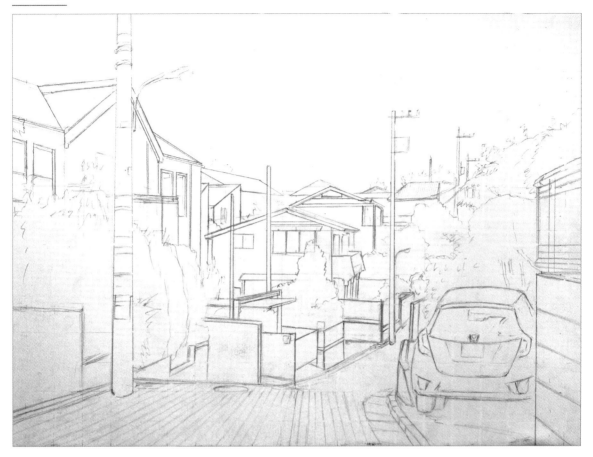

건물의 세부 요소와 도로의 타일 등을 그리면서 불필요한 눈금을 지웁니다.

완성된 윤곽선을 강조하고 불필요한 선과 지저분한 흔적 역시 지우개로 깨끗하게 지웁니다.

건물이 많은 그림은 직선이 화면에 넘치도록 많습니다. 건물의 모서리나 전봇대처럼 경계 부분의 직선을 강조해두면 나중에 색을 칠하기 수월합니다.

규모가 큰 그림을 그릴 때는 손이 움직이는 범위도 넓어져서 화면이 쉽게 지저분해집니다. 지우개를 부지런히 움직여야겠지요.

▲ 올바른 선을 강조하고, 불필요한 선이나 지저분한 흔적을 지우개로 지웁니다.

Step 04 검정으로 채색 ①

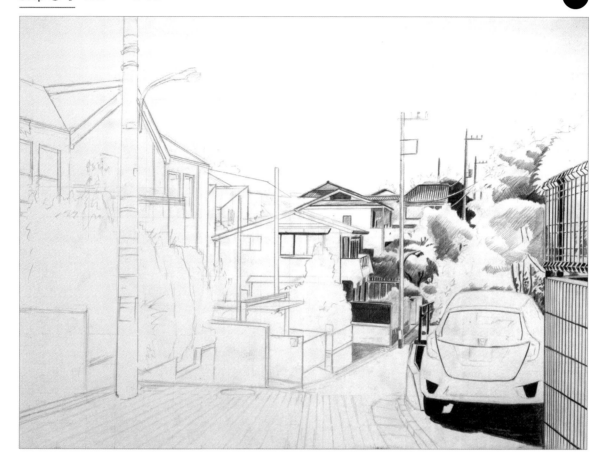

이번 단계부터 채색을 시작합니다.

채색하기 전에 가장 어두운 부분과 가장 밝은 부분을 확실하게 파악해 두세요. 예시 그림에서 가장 밝은 곳은 자동차 지붕이고, 가장 어두운 곳 은 자동차 밑입니다.

가장 먼저 칠하는 색은 검정(Black)입니다. 검정 한 가지 색만으로 농담 을 구분하면서 음영을 그립니다.

▲ 검정(Black)으로 농담을 구분해서 칠 하며 음영을 표현합니다.

Step **05** 검정으로 채색 ②

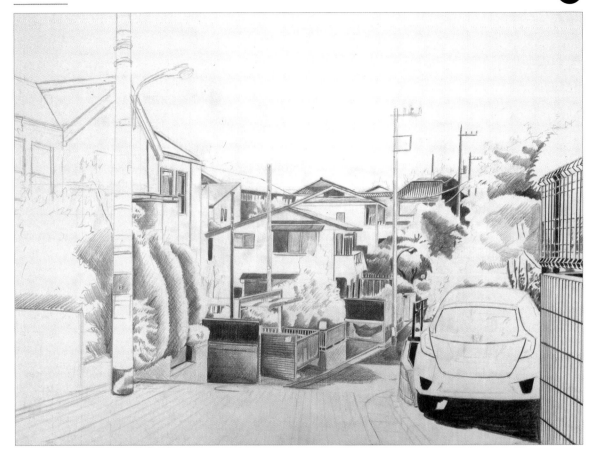

가장 어두운 곳과 가장 밝은 곳 사이는 검정(Black)의 진하기를 조절하면
서 다양한 회색으로 채웁니다.

　Lesson 6~Lesson 8에서 그렸던 그림 이상으로 검은색의 농담을 여
러 단계로 나누어 표현해야 합니다. 연필을 쥐는 위치와 필압의 조절이
중요하겠지요.

▶ 검정(Black)의 농담을 조절하면서
　다양한 회색을 만듭니다.

Step 06 검정으로 채색 ③

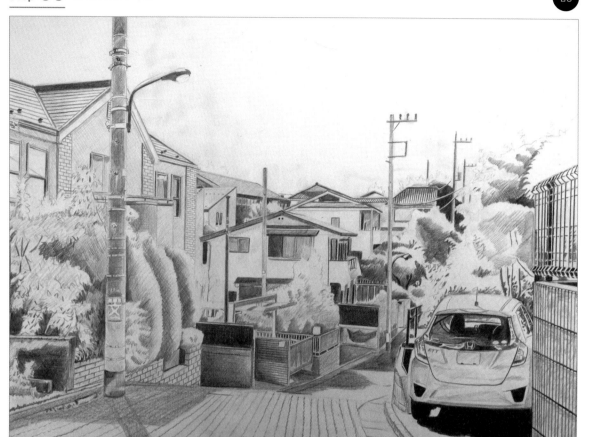

전봇대나 벽과 같은 중간색도 검정(Black) 한 가지로 농담을 변주하며 칠합니다. 검정의 농담 조절은 기본적으로 크로스 해칭 기법(→ p.23)으로 합니다. 필압은 약하게 유지하세요.

자동차 실내와 같은 디테일한 부분까지 빠뜨리지 않고 검정을 칠합니다. 자동차의 뒷유리에 빛이 반사되는 부분도 눈여겨보세요.

그림이 검정만으로 그린 연필화처럼 보인다면 검정 채색은 끝입니다.

▶ 자동차의 실내와 같이 디테일한 부분까지 검정을 칠합니다.

Step 07 노랑으로 채색 ①

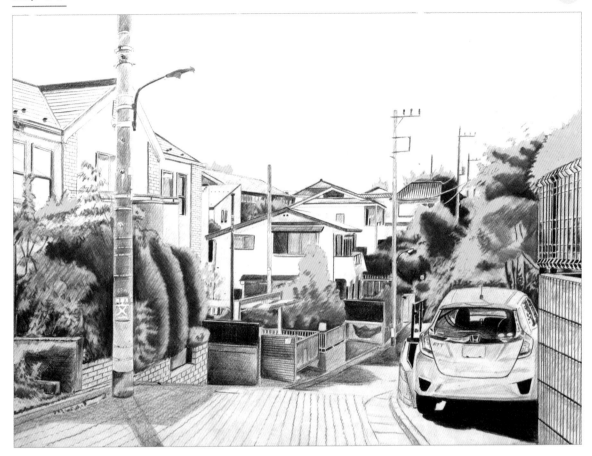

다음으로 노랑(Canary Yellow)을 사용합니다. 풍경 전체를 둘러보고, 나무처럼 초록으로 칠해야 하는 부분을 찾아서 검정 위에 빈틈없이 덧칠합니다.

　근경, 중경, 원경으로 상당히 많은 면적에 나무가 있습니다. 빠뜨린 부분이 없도록 꼼꼼하게 채색하세요.

▶ 나무처럼 초록을 칠해야 하는 부분에
　노랑(Canary Yellow)을 채색합니다.

Step 08 노랑으로 채색 ②

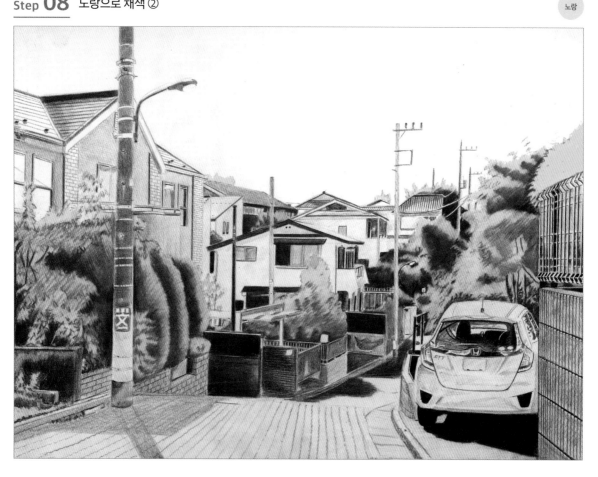

이번에는 풍경 전체에서 갈색~베이지~크림 옐로로 보이는 부분을 찾아서, 노랑(Canary Yellow)을 농담을 조절하며 칠합니다.

전봇대나 중경에 있는 건물의 벽면, 담벼락 등이 갈색입니다. 근경에 있는 건물의 벽면이나 지붕, 중경에서 원경에 자리한 건물의 벽면이 베이지~크림 옐로입니다.

▶ 노랑(Canary Yellow)을 갈색~베이지~크림 옐로 부분에 농담을 조절하며 채색합니다.

Step 09 하양으로 채색

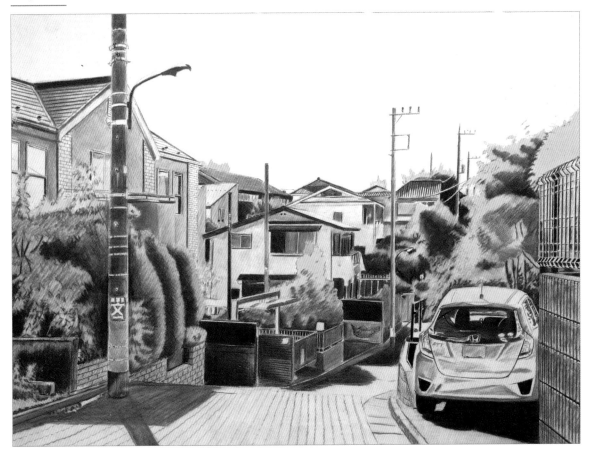

하양(White)을 벽면과 담벼락의 노랑 위에 덧칠해서 색이 부드럽게 퍼지도록 합니다.

　노랑 위에 하양을 덧칠하면 색의 명도를 높일 수 있습니다. 또한 가장 먼저 칠한 검정과 노랑을 섞는 효과도 있습니다.

▶ 하양(White)을 벽면과 담벼락의 노랑 위에 올려서 부드럽게 색을 섞어줍니다.

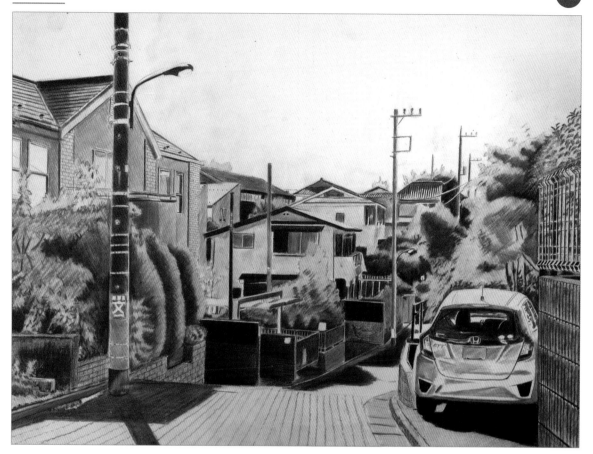

풍경 전체에서 갈색 계열과 붉은색 계열로 보이는 부분을 찾아 마젠타
(Magenta)를 칠합니다.

　근경의 지붕, 담벼락, 벽, 전봇대 등이 갈색이고, 근경 오른쪽의 나무가
붉은색 계열입니다. 마젠타를 덧칠하면 각 요소가 실제 색에 가까워집
니다.

▶ 갈색 계열과 붉은색 계열인 부분에
　마젠타(Magenta)를 덧칠합니다.

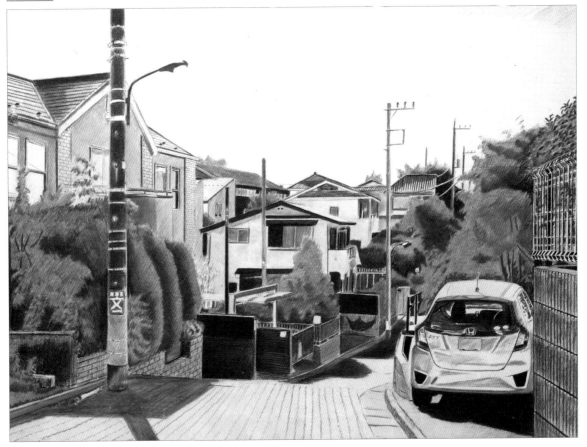

풍경 전체에서 초록과 푸른색으로 보이는 부분을 찾아 파랑(True Blue)을
칠합니다.
　나뭇잎은 초벌 채색을 할 때 검정으로 농담을 표현했기 때문에 그 위
에 파랑을 균일하게 얹습니다.

▶ 나뭇잎은 밑색인 검정의 농담 표현이
　남아 있기 때문에 파랑(True Blue)을 균
　일하게 칠합니다.

Step 12　파랑으로 채색 ②

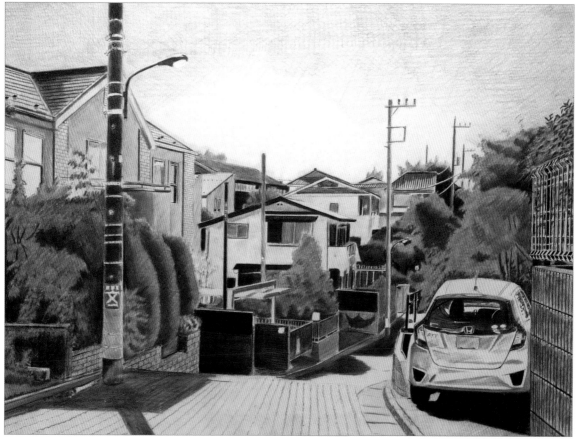

하늘에도 파랑(True Blue)을 연하게 칠합니다.

　하늘 아래쪽에 아스라이 구름이 걸려 있으므로, 가벼운 필압의 크로스
해칭으로 아래쪽으로 갈수록 점점 연하게 채색합니다.

▶ 하늘에도 파랑(True Blue)을 옅게
　채웁니다.

Step **13** 다시 검정으로 채색

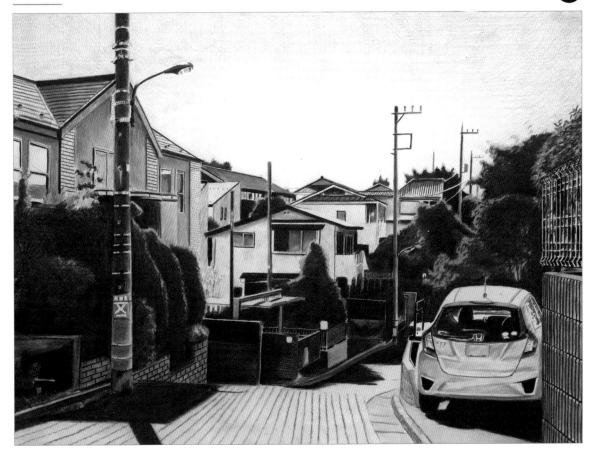

이번에는 다시 한번 검정(Black)을 사용해서 대비를 강조합니다.

역광이기 때문에 근경의 전봇대와 건물의 벽면, 담벼락 등이 상당히 어둡게 보입니다. 그 부분에 검정을 덧칠합니다.

도로에 드리워진 그림자도 검정으로 강조합니다.

근경의 나무에는 나뭇잎 그늘이 어떻게 생길지 생각하며 검정을 얹습니다.

전봇대에 감겨 있는 금속 밴드 등은 검정을 칠하지 않고 남겨두어서 금속의 광택을 표현합니다.

도로에 생긴 그림자를 강조하면 강한 햇살을 표현할 수 있습니다.

▲ 한 번 더 검정(Black)을 나무 위에 덧칠해서 대비를 강조합니다.

Step **14** 다시 하양으로 채색

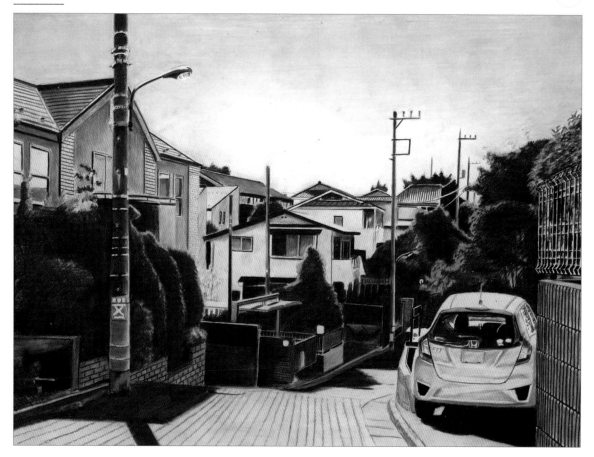

하늘 전체에 하양(White)을 덧칠해서 한층 안정된 파란 면을 완성합니다. 푸른 하늘색에 하양을 더하면 색감이 약간 밝아집니다.

아래쪽에 피어 있는 구름의 경계에 하양을 채색해서 부드럽게 풀어줍니다.

이에 더해 구름 전체에도 하양을 덧칠해서 구름의 질감을 표현합니다.

▲ 하늘 전체에 하양(White)을 덧칠하고, 아래쪽 구름과의 경계를 하양으로 풀어줍니다.

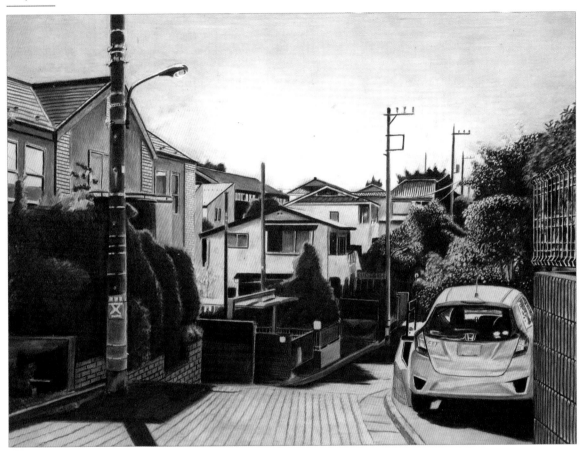

아트 나이프로 초록 위에 얹은 검정과 파랑을 긁어냅니다. 밑색인 노랑
이 드러나게 해서 잎의 눈부신 아름다움을 표현합니다.

　원경의 나뭇잎은 나이프의 끝으로 가늘게 벗깁니다.

　근경 오른쪽 위의 철제 펜스도 아트 나이프로 색을 깎으면 밝게 빛나
는 모습이 더욱 강조됩니다.

▶ 아트 나이프로 초록 위에 덧칠한
　검정과 파랑을 긁어냅니다.

Step **16**　아트 나이프로 검정과 파랑 벗기기 ②

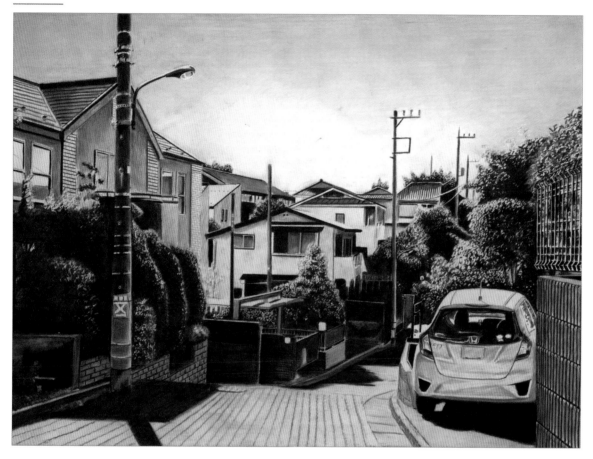

아트 나이프로 근경의 잎도 깎습니다. 형태와 크기를 의식하면서 색을
벗깁니다.

▶ 이번에는 아트 니이프로 근경의 나뭇
잎을 형태와 크기를 의식하면서 긁어
냅니다.

사용한 색

검정 노랑 마젠타 파랑 하양

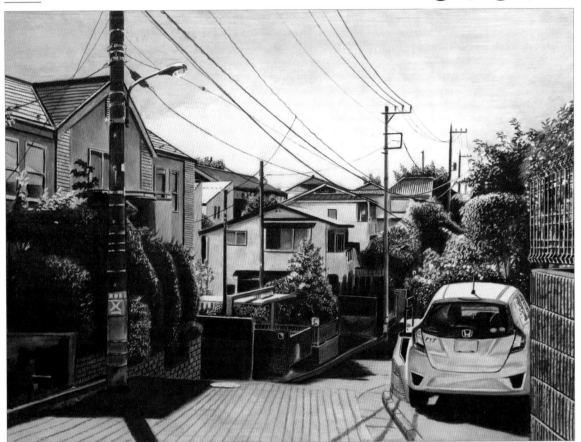

지금까지 사용한 4색(검정, 노랑, 마젠타, 파랑)과 '하양'을 사용해서 세부 표현을 조정합니다.

근경에 있는 자동차의 몸체에 하양을 더해서 먼저 칠한 검정을 부드럽게 펴주고, 광택을 표현합니다. 그리고 가장 밝은 자동차의 지붕, 중경에 위치한 건물의 지붕에 지우개를 사용해서 원래 종이의 하얀색을 다시 드러나게 합니다.

마지막으로 전선을 그리고 디테일한 부분을 수정하면 완성!

▶ 가장 밝은 자동차의 지붕 등을 지우개로 지워 본래 종이의 하얀 면을 드러나게 합니다.

하야시 료타의 색연필 그림 갤러리

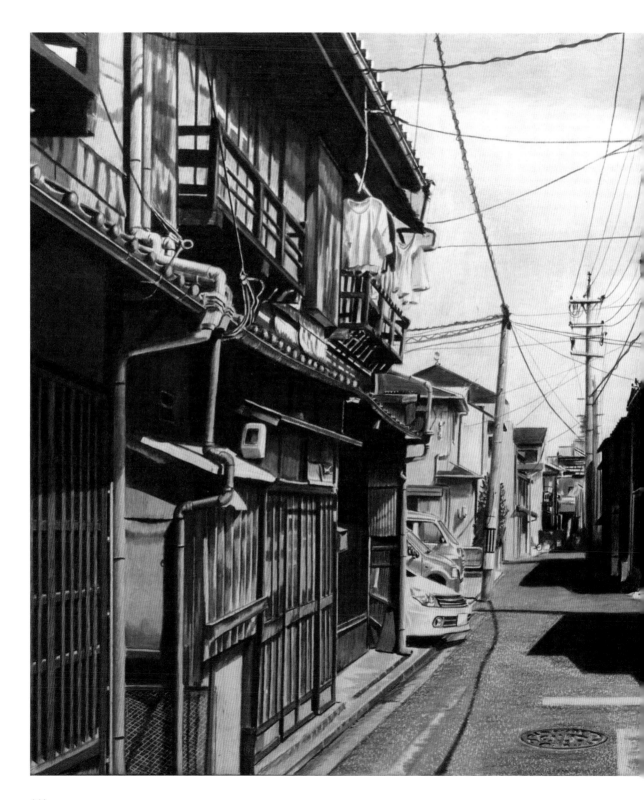

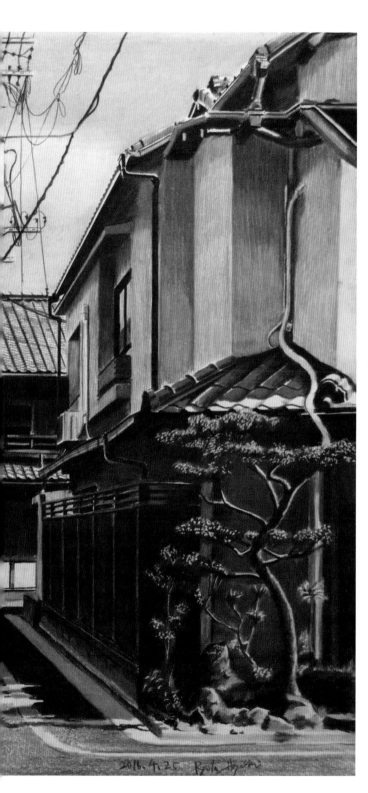

2018. 4. 25　Ryota Hayashi

「시간의 길(時の道), 나고야시 니시쿠」

나고야역부터 걸어서 10분 남짓한 정도의 장소 순간적으로 시간을 뛰어 넘은 듯한 풍경이 눈앞에 펼쳐진다. 왠지 할머니 집에 돌아온 듯한… 그리운 향수를 불러일으키는 그림.

A2 사이즈(594mm×420mm)/ **프리즈마 컬러, 미쓰비시연필 유니 컬러드펜슬 페르시아/ KMK 켄트지/ April 2016.**

147

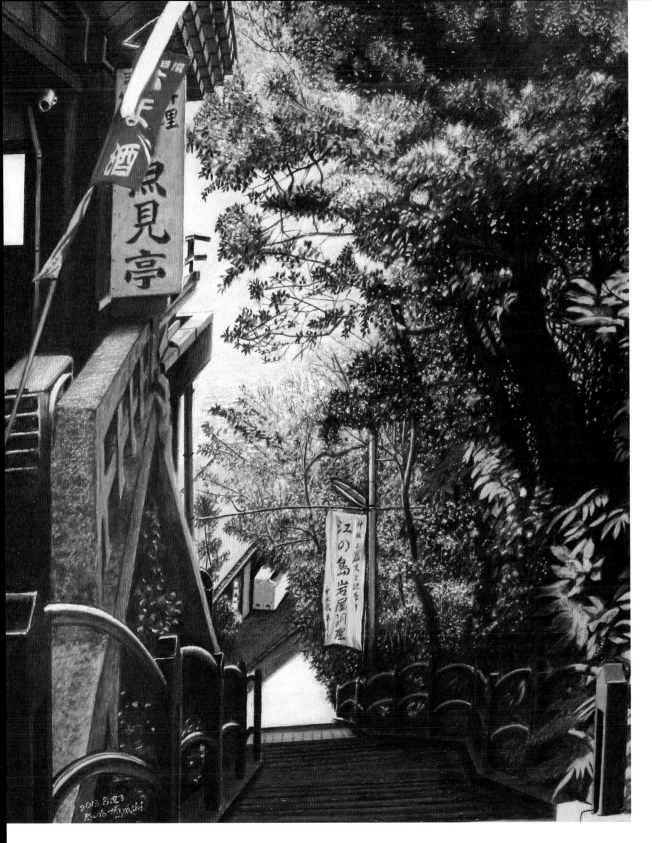

148

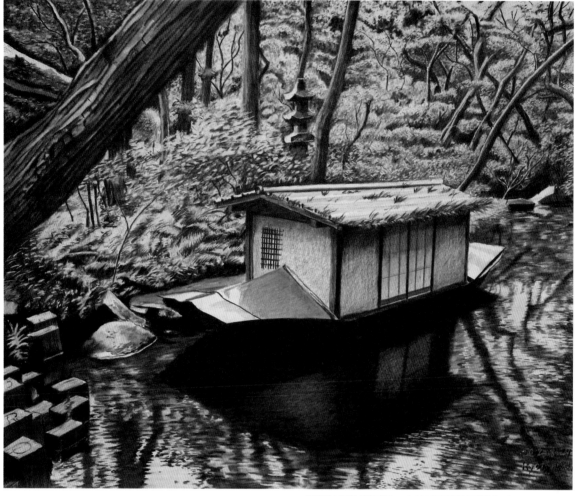

「울창한 나무와 작은 배(木々と小舟), 네즈미술관 정원에서」(위)

네즈미술관 정원에 있는 연못. 물 위에 떠 있는 한 척의 작은 배. 비일상적인 풍경 속의 다양한 소재가 화가의 창작 의욕을 자극한다.

B2 사이즈(728mm×515mm)/ 프리즈마 컬러, 미쓰비시연필 유니 컬러드펜슬 페르시아/ KMK 켄트지/ August 2012.

「해풍(海風), 후지사와시 에노시마」(왼쪽)

에노시마는 작은 섬이지만, 섬 안에 많은 오르막과 내리막이 있다. 이와야 동굴로 향하는 길은 가파른 내리막인데, 나무기 우거져서 바다가 거의 보이지 않는다. 하지만 계단을 내려가 골목에 이르면 어렴풋이 바닷바람이 느껴져서 그 끝에 펼쳐진 세계를 상상할 수 있다.

F6호(410mm×318mm)/ 프리즈마 컬러, 미쓰비시연필 유니 컬러드펜슬 페르시아/ KMK 켄트지/ August 2013.

149

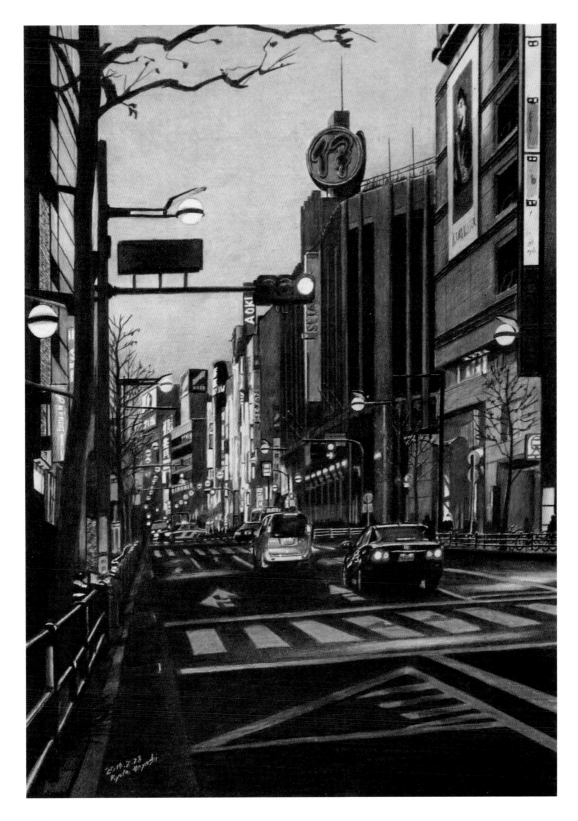

150

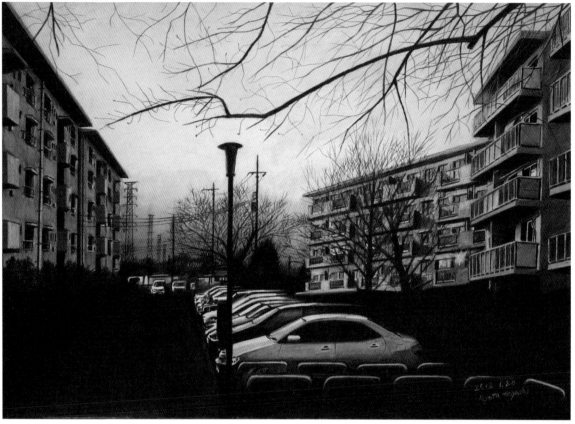

「동네길(家路), 니자시 니자」(위)

겨울의 저녁노을이 아파트 단지를 검붉게 물들인다. 전형적인 1점 투시도법의 구
도인데, 위쪽에 드리워진 앙상한 나뭇가지와 아래쪽의 자동차와 가드레일의 반사
가 서로 호응하는 것처럼 느껴져서 흥미롭다.

A3 사이즈(420mm×297mm)/ 프리즈마 컬러, 미쓰비시연필 유니 컬러드펜슬 페르시아/
KMK 켄트지/ January 2012.

「산초메의 석양?(三丁目の夕日？), 신주쿠구 신주쿠」(왼쪽)

신주쿠 산초메에서 신주쿠역 방향을 바라본 장면. 해가 짧은 겨울의 16시 무렵으
로 서쪽의 흐린 하늘에 석양은 보이지 않는다. 하지만 문득 올려본 하늘에는 이세
탄백화점의 붉은 네온사인이 마치 석양처럼 번진다. 어둑어둑하게 땅거미가 내려
앉고 가로등과 자동차의 라이트가 불을 밝히기 시작하는 순간. 도시의 불빛은 환
상적이지만 그림자와 복잡한 색채는 화가의 능력을 시험대에 오르게 한다.

A3 사이즈(297mm×420mm)/ 프리즈마 컬러, 미쓰비시연필 유니 컬러드펜슬 페르시아/
KMK 켄트지/ February 2014.

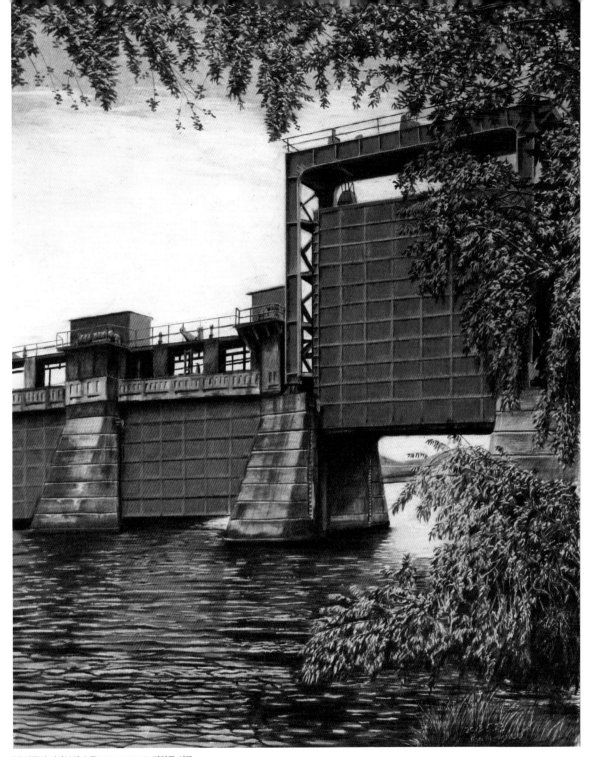

「초여름의 이와부치 수문(初夏の岩淵水門), 기타구 시모」

아라카와강과 쓰미다가와강의 분기점에 있는 오래된 수문. 새롭게 제작된 파란색 수문과 비교되는 선명한 빨간색의 수문인데, 빨간색이 수면에 비쳐 새로운 수문보다 훨씬 멋진 풍경을 자아낸다. 신록과의 대비, 구조물과 자연 조형의 대비도 흥미로운 그림.

P10호(530mm×410mm)/ 프리즈마 컬러, 미쓰비시연필 유니 컬러드펜슬 페르시아/ KMK 켄트지/ May 2013.

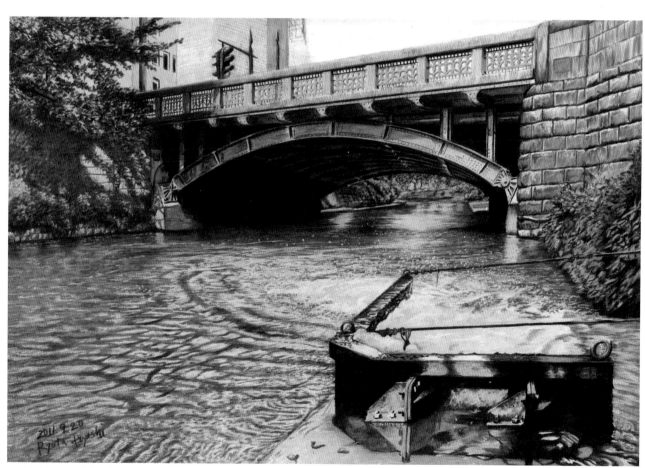

「사쿠라바시(桜橋), 도야마시 마츠카와」

도야마 시내를 흐르는 휴식의 강, 마츠카와강. 여름의 뜨거운 햇볕을 뚫고 강 근처까지 내려가니, 옆쪽 수로에서 흘러든 물이 시원한 파문을 일으킨다. 봄철의 벚꽃 명소로 유명하지만, 여름 정취도 깊은 곳이다.

A3 사이즈(420mm×297mm)/ 프리즈마 컬러, 미쓰비시연필 유니 컬러드펜슬 페르시아/ KMK 켄트지/ Autumn 2011.

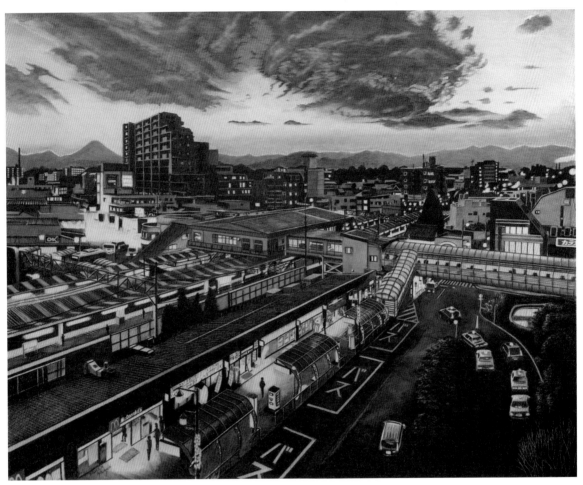

「Wintertime, 기요세역」(위)

「Summertime 기요세역」(p.12)과 쌍을 이루는 작품. 한낮의 여름에 이어 저녁 무렵의 겨울 모습을 담았다. 멀리 후지산이 보인다. 가로등에 불이 켜지기 시작한 거리 풍경.

F30호(910mm×727mm)/ 프리즈마 컬러/ muse Do art paper/ January 2021.

「빛과 색채(光·彩), 주오구 긴자」(오른쪽)

긴자 잇초메와 쇼와 도오리에 걸친 육교에서 신바시 방면을 바라보는 구도. 어스름한 시간대로 화면 오른쪽 하늘의 서무는 식양이 왼쪽 빌딩에 반사되고, 그 모습이 오른쪽 빌딩에 다시 한번 반사되어 서로를 비추는 거울처럼 보이는 재미있는 광경이다. 빛 표현의 즐거움과 어려움을 통감한 한 장의 그림.

B3 사이즈(515mm×364mm)/ 프리즈마 컬러, 미쓰비시연필 유니 컬러드펜슬 페르시아/ KMK 켄트지/ January 2015.

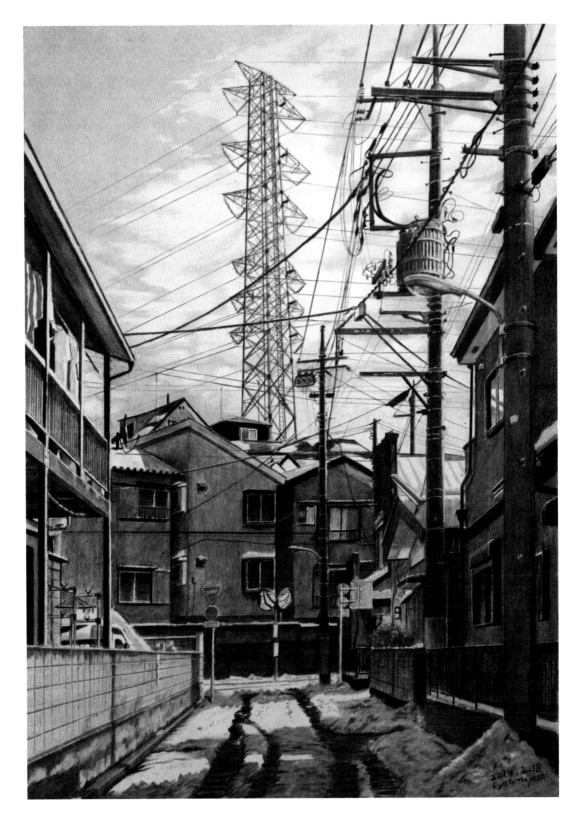

「5월의 비(五月雨), 니자시 오와다」(위)

밝은 빛이 넘치는 맑은 하늘과 달리, 구름이 많은 하늘이나 비가 내리는 하늘은 대비가 약하다. 그만큼 그림자의
색도 옅어지기 때문에 사물의 형태가 구석구석까지 잘 보이게 된다. 물웅덩이에 비친 경치를 꼼꼼하게 관찰하고,
색 조합의 특징을 파악해야 한다.

A3 사이즈(420mm×297mm)/ 프리즈마 컬러, 미쓰비시연필 유니 컬러드펜슬 페르시아/ KMK 켄트지/ June 2013.

「잔설(残雪), 니자시 니자」(왼쪽)

일본 관동 지방에서는 드물게 큰 눈이 내린 다음 날. 길목마다 어제 내린 눈을 모아둔 작은 설산이 생겨 있다. 하얀
눈과 그림자는 비일상적인 풍경. 높게 솟은 고압선 철탑은 일상적인 풍경. 고압선과 일반 전선이 엇갈리는 여러
가닥의 선과 하얀 눈의 대비도 흥미롭다.

A3 사이즈(420mm×297mm)/ 프리즈마 컬러, 미쓰비시연필 유니 컬러드펜슬 페르시아/ KMK 켄트지/ February 2014.

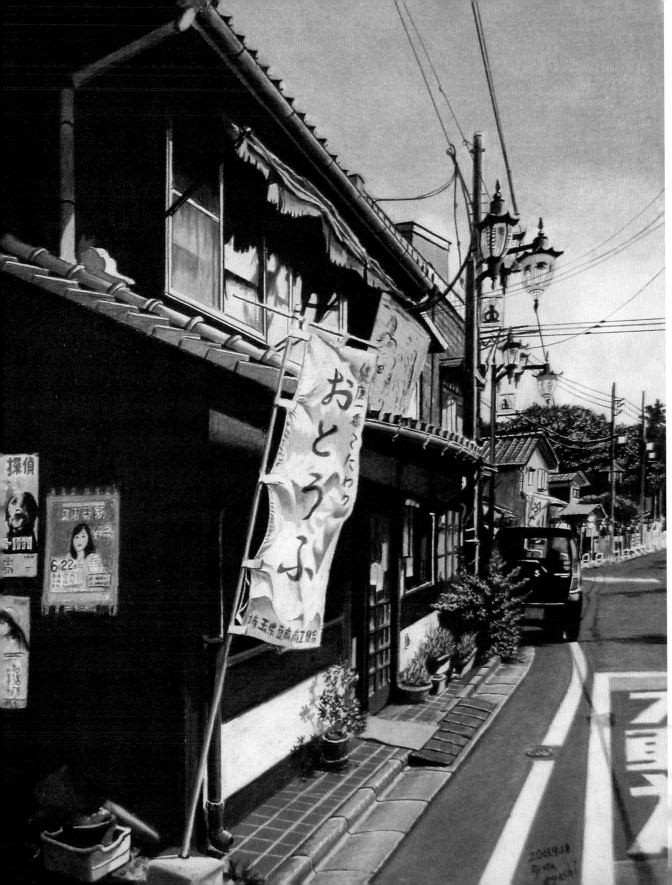

「바람을 느끼며(風を感じて), 가와고에시 구보초」(왼쪽)

가와고에의 유명한 사찰 기타인으로 향하는 길. 오래된 두부 가게
앞에 펄럭이는 깃발. 깃발의 질감을 관찰하고 면밀하게 묘사하는
방법으로 바람을 표현할 수 있다. 강풍이 아닌 미풍. 나무는 움직이
지 않고 깃발만 조금씩 펄럭인다.

F6호(410mm×318mm)/ 프리즈마 컬러, 미쓰비시연필 유니 컬러드펜슬
페르시아/ BB 켄트지/ Autumn 2013.

「3초메의 해질녘(3丁目の夕暮れ), 나카노구 가미사기노미야」(위)

작업장 겸 자택의 바로 근처라서 거의 매일 보는 풍경. 평소에는 무
심하게 지나쳤을 매우 일상적인 장면인데, 강렬한 역광 속 어느 가
족의 모습에 눈길이 사로잡혔다. 풍경 속에 인물을 그리지 않는 편
이지만, 자연과 하나가 된 인물이라면 그려보고 싶다.

B3 사이즈(515mm×364mm)/ 프리즈마 컬러, 미쓰비시연필 유니 컬러드
펜슬 페르시아/ KMK 켄트지/ October 2014.

160

「동네 정육점(街のお肉屋さん), 시부야구 요요기」(위)

요요기는 시부야와 신주쿠 사이에 끼어있는 듯한 지역이지만, 의외로 일반 주택가도 많다. 그 뒷골목에 터줏대감처럼 남아 있는 정육점에 눈길이 머물러 그리게 된 그림. 배경에 펼쳐진 빌딩 숲과의 대비도 흥미롭다.

B3 사이즈(515mm×364mm)/ 프리즈마 컬러, 미쓰비시연필 유니 컬러드펜슬 페르시아/
KMK 켄트지/ March 2014.

「자동판매기가 있는 골목길(自動販売機のある路地), 다이토구 야나카」(왼쪽)

서민 동네만의 운치가 남아 있는 야나카 주변. 오래된 민가가 나란히 자리하고 있는 어느 골목길. 채도가 낮은 세상 속에서 유달리 눈에 띄는 고채도의 자판기. 보통은 위화감이 느껴지는 색 조합이지만 이런 모습도 도쿄의 거리 풍경이다.

P10호(530mm×410mm)/ 프리즈마 컬러, 미쓰비시연필 유니 컬러드펜슬 페르시아/
KMK 켄트지/ June 2013.

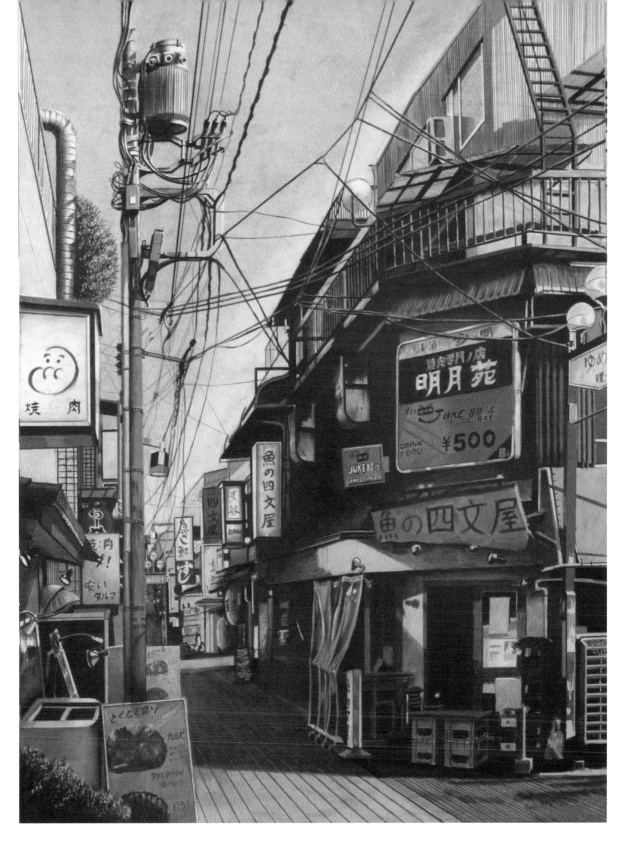

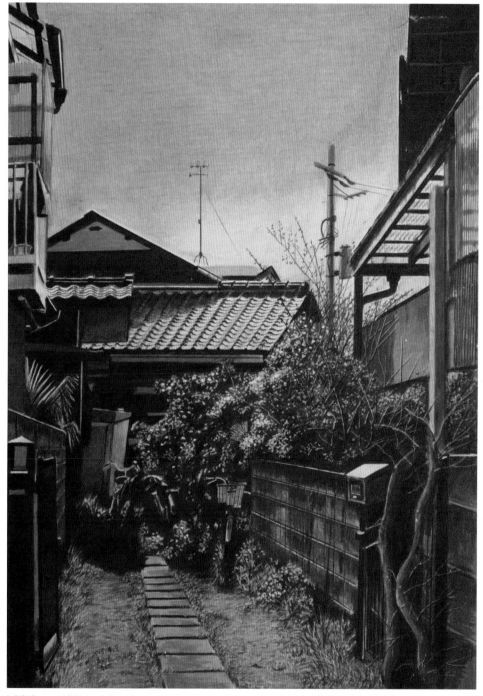

「개점 전(開店前), 나카노구 나카노」(왼쪽)

해가 저물면 화려하게 깨어나는 술집 거리. 가게들이 문을 열기 전, 인적이 뜸한 시간을 즐긴다. 벌써 왁자지껄한 소리가 들려오는 듯하다.

P30호(910mm×652mm)/ 프리즈마 컬러, 미쓰비시연필 유니 컬러드펜슬 페르시아/ KMK 켄트지/ August 2015.

「봄빛(春の光), 나카노구 가미사기노미야」(위)

포근한 봄 햇살이 내려앉은 가정집의 기와지붕. 나무의 초록색도 힐링 포인트가 된다. 일상 풍경 속 찰나의 한 장면.

B3 사이즈(515mm×364mm)/ 프리즈마 컬러, 미쓰비시연필 유니 컬러드펜슬 페르시아/ KMK 켄트지/ April 2015.

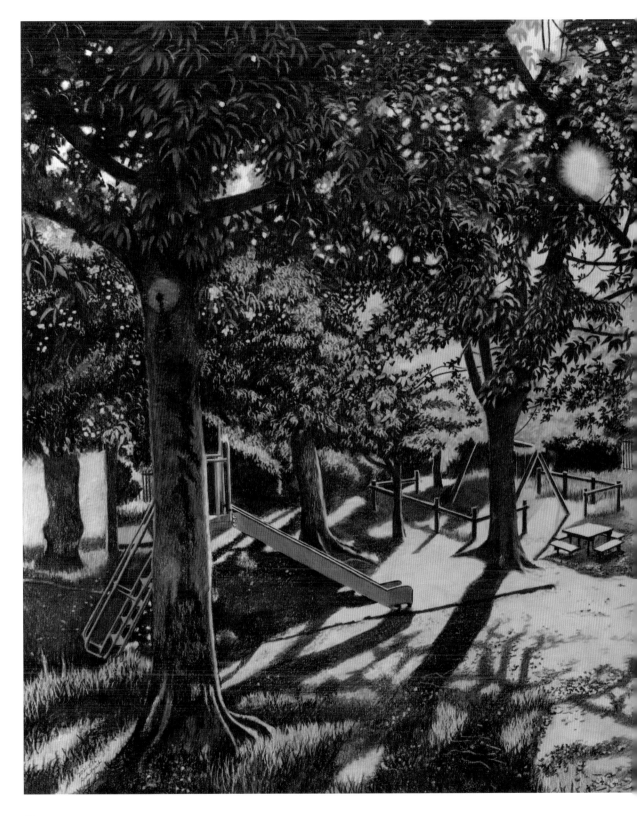

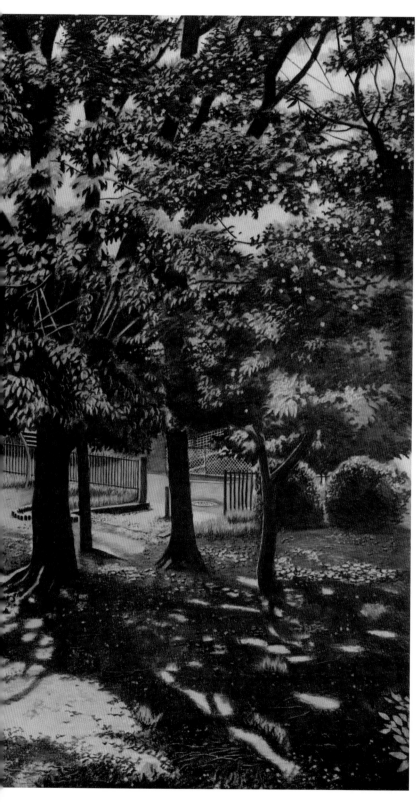

「매미 울음소리에 이끌려(蜩ひぐらしに誘われて),
니자시 오와다」

도로에서 내려다보이는 경사면에 위치한 공원. 서쪽에서 내
리쬐는 강한 햇살. 매미 소리가 들려올 듯한 한때.

B1 사이즈(1030mm×728mm)/ 프리즈마 컬러/
muse Do art paper/ August 2021.

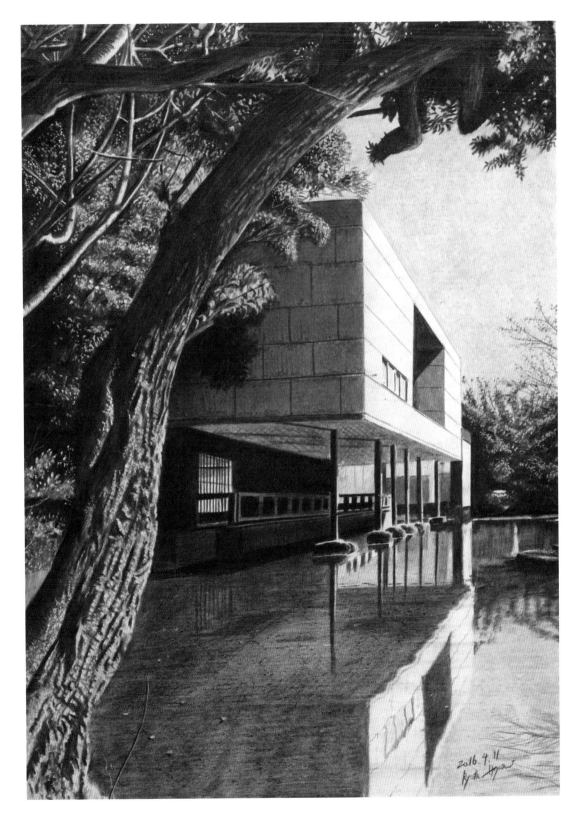

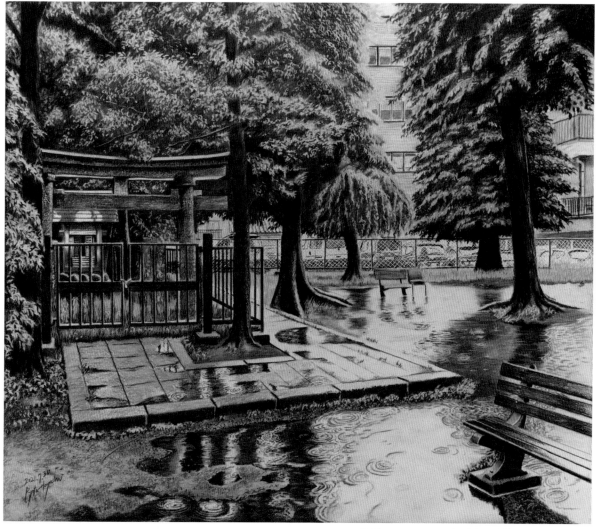

「비의 Vivace(雨のVivace), 기요세시 모토마치」(위)

작은 공원을 조용히 지키는 신사. Vivace(비바체: 매우 빠르고 생기 있게)의
속도로 음악을 연주하는 비.

F10호(530mm×455mm)/ 프리즈마 컬러/ muse Do art paper/ July 2021.

「가마쿠라 근대미술관의 추억(カマキンの思い出), 가마쿠라시 유키노시타」(왼쪽)

2016년 1월에 안타깝게 폐관한 가마쿠라 근대미술관. 모던한 건축물을 덧없게 비추는
수면을 소나무 너머로 그렸다.

A3 사이즈(420mm×297mm)/ 프리즈마 컬러, 미쓰비시연필 유니 컬러드펜슬 페르시아/
KMK 켄트지/ April 2016.

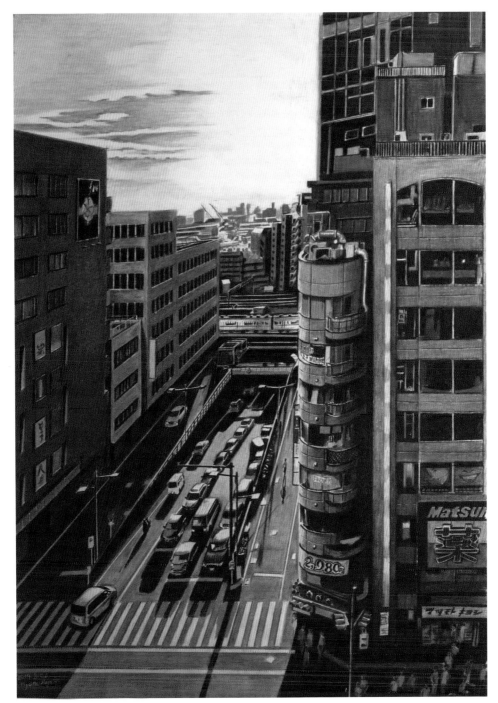

「Summertime, 도시마구 미나미이케부쿠로」(위)

한여름의 후텁지근한 공기에 잠긴 도시의 거리 풍경. 석양을 받아 길게 늘어진 그림자. 시끌벅적한 모습과 정숙한 분위기가 재즈 스탠다드곡을 떠오르게 한다.

B3 사이즈(515mm×364mm)/ 프리즈마 컬러, 미쓰비시연필 유니 컬러드펜슬 페르시아/ KMK 켄트지/ August 2014.

「봄비(春雨), 도시마구 미나미이케부쿠로」(오른쪽)

도시의 네온사인과 반사된 도로면. 비를 매개로 무수한 광원이 확산해 색채와 대비의 경연이 펼쳐진다.

A2 사이즈(594mm×420mm)/ 프리즈마 컬러, 미쓰비시연필 유니 컬러드펜슬 페르시아/ KMK 켄트지/ March 2016.

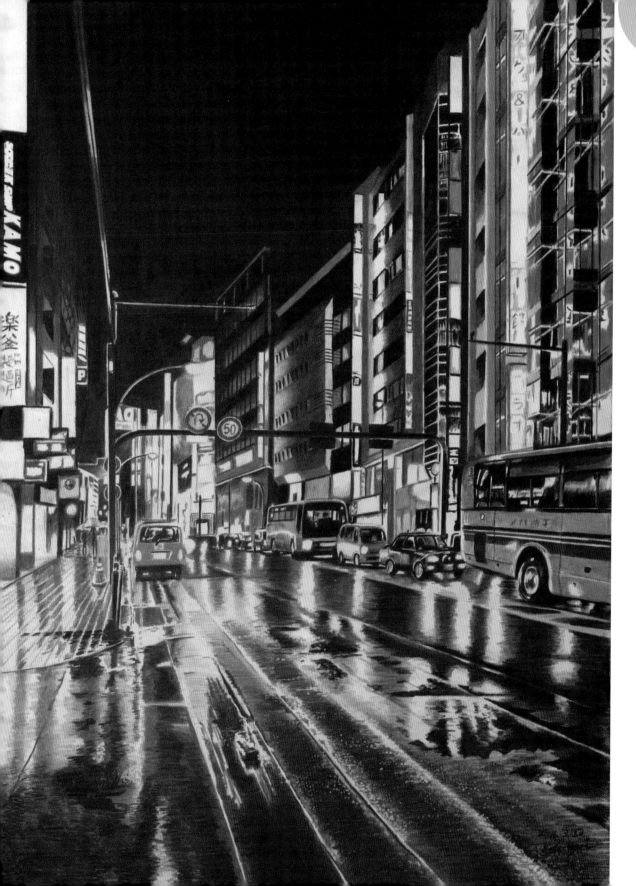

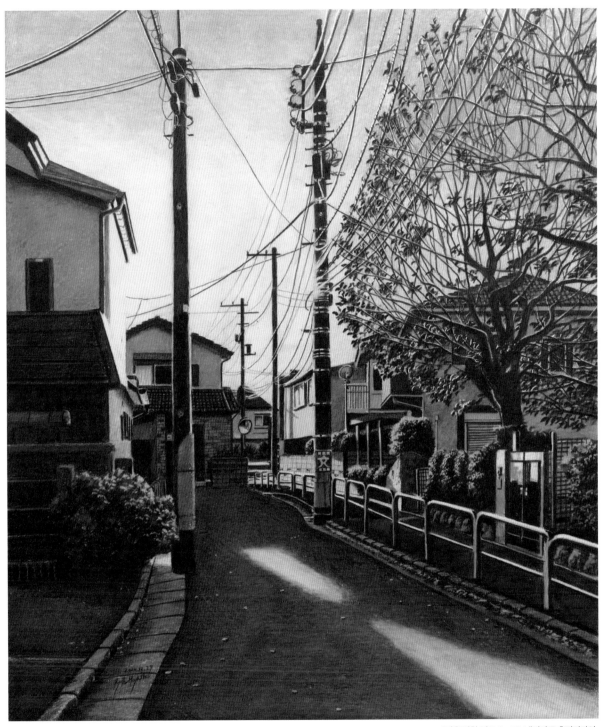

「겨울 방학 전(冬休み前), 네리마구 후지미다이」

초등학교 옆길. 하교를 알리는 음악이 울리는 초저녁 시간. 내일은 종업식 날이다.
겨울방학이 시작된다….

F10호(530mm×455mm)/ 프리즈마 컬러/ muse Do art paper/ December 2020.

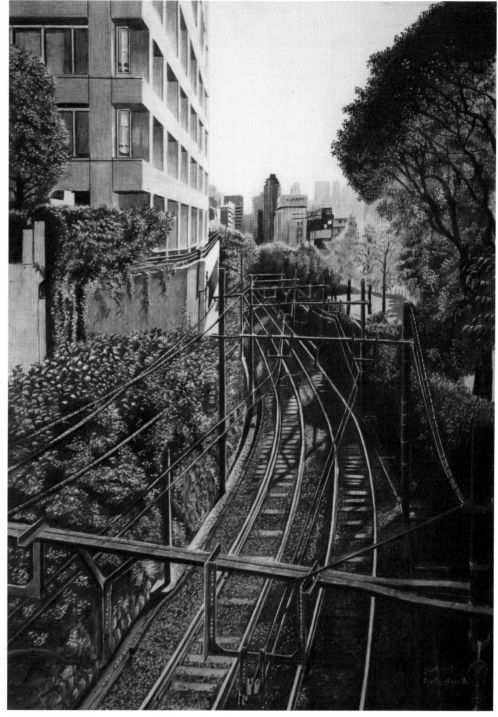

「철도 선로 옆 풍경(沿線風景), 도시마구 다카다」

도쿄에서 유일하게 남은 노면 전차인 도쿄도 전차의 선로가 가을옷으로 갈아입은 나무 사이를 지나간다.
높은 고층 건물 사이를 먼 시선으로 바라보며.

B3 사이즈(515mm×364mm)/ 프리즈마 컬러, 미쓰비시연필 유니 컬러드펜슬 페르시아/ KMK 켄트지/ January 2014.

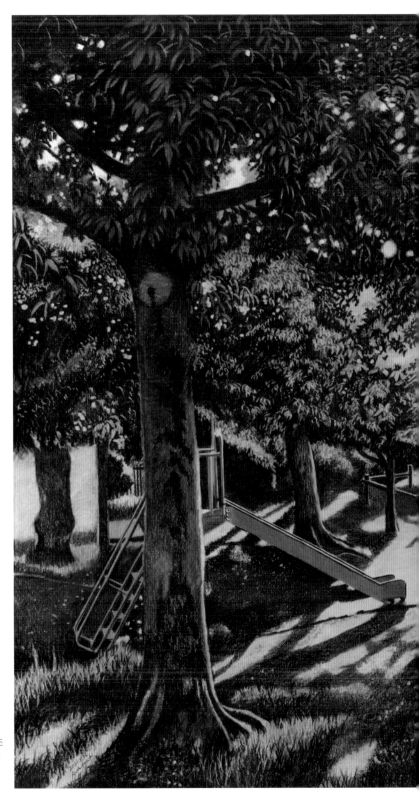

「나뭇잎 사이로 비치는 햇빛(木漏れ日),
기요세 게야키로드 갤러리」

기요세시의 상징인 기요세 게야키로드 갤러리. 주인공인 조
각상들은 느티나무를 감상하는 관람객처럼 보이기도 한다.

P30호(910mm×652mm)/ 프리즈마 컬러, 미쓰비시연필
유니 컬러드펜슬 페르시아/ KMK 켄트지/ October 2015.

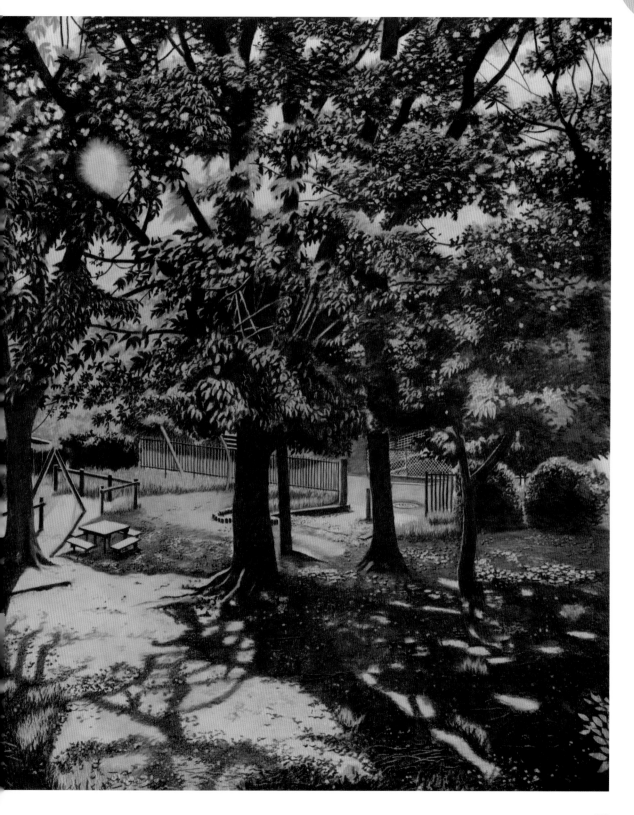

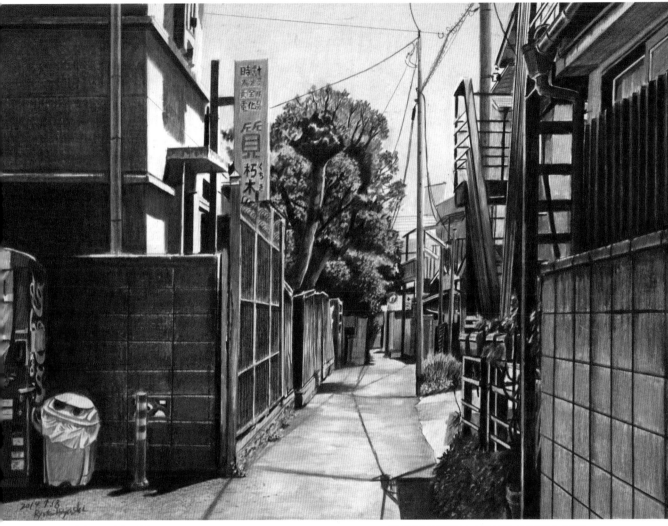

「무더위(炎天), 기타구 나카주조」(위)

한여름의 햇볕이 내리쬐는 주택가. 평범한 도로가 이글이글한 열기에 흔들리는 광경을 그려보았다.

A3 사이즈(420mm×297mm)/ 프리즈마 컬러, 미쓰비시연필 유니 컬러드펜슬 페르시아/ KMK 켄트지/ July 2014.

「초여름의 좁은 길(初夏の小径), 나가노구 간제키초」(오른쪽)

신슈 나가노의 초입 마을. 주요 도로를 조금만 벗어나도 역사가 느껴지는 정취가 남아 있다. 시간의 흐름을 원경과 대비하며 4색으로 표현했다.

A2 사이즈(594mm×420mm)/ 프리즈마 컬러/ KMK 켄트지/ May 2016.

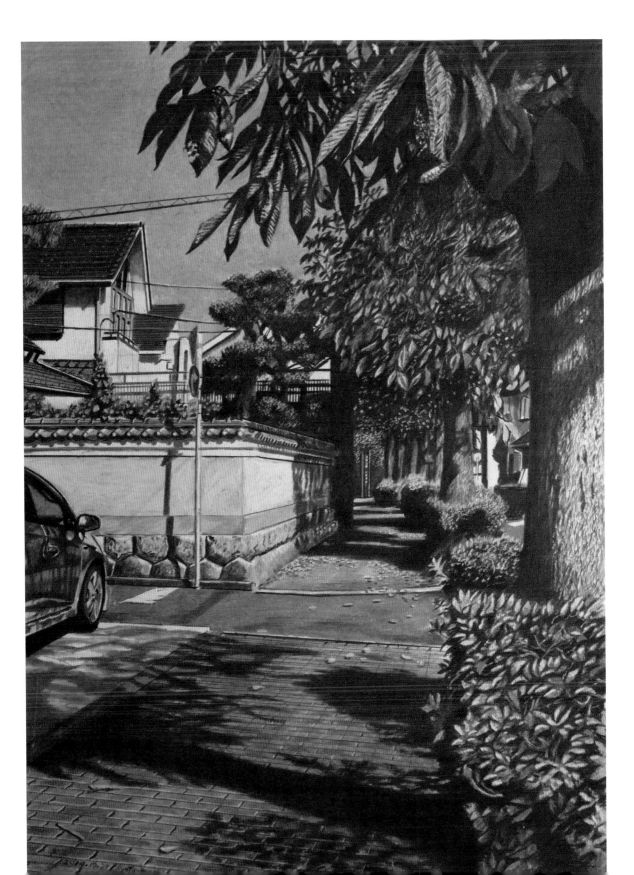

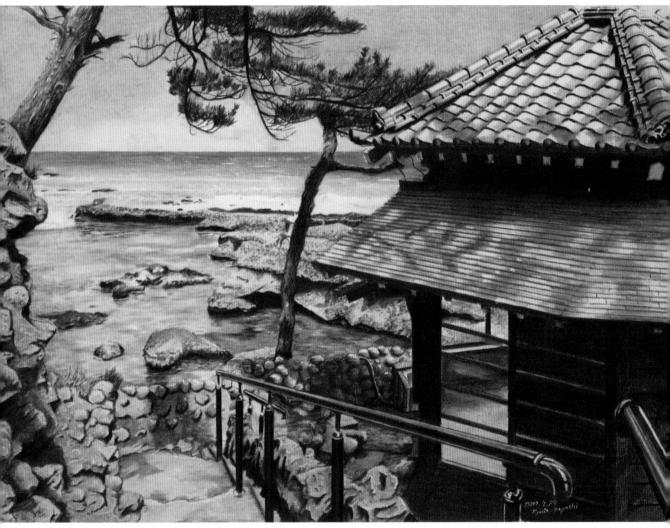

「봄 바다(春の海), 기타이바라키시 고우라 해안」(위)

지진이 일어난 후 재건된 오카쿠라 덴신 관련 문화재 롯카쿠도. 지금은 온화한 봄 바다를 바라보며 조용히 자리를 지키고 있다.

A3 사이즈(420mm×297mm)/ 프리즈마 컬러, 미쓰비시연필 유니 컬러드펜슬 페르시아/ KMK 켄트지/ April 2014.

「가을 길(秋色の道), 나카노구 가미사이노미야」(왼쪽)

따뜻한 색으로 물든 가을의 주택가. 무미건조한 보노블록도 붉은 색이라서 편안하게 바라볼 수 있는 색감의 풍경이다.

A3 사이즈(420mm×297mm)/ 프리즈마 컬러, 미쓰비시연필 유니 컬러드펜슬 페르시아/ KMK켄트지/ October 2014.

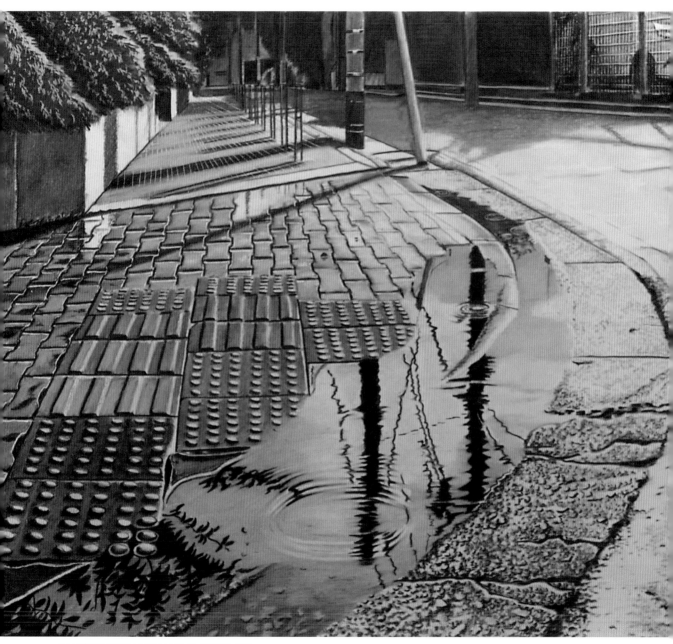

「소나기가 내린 뒤(夕立のあと), 나카노구 가비사기노미야」

더운 여름날. 갑자기 쏟아지는 소나기. 비가 그친 후 반짝이는 세상과
약간 차가워진 바람.

F10호(530mm×455mm)/ 프리즈마 컬러/
muse new TMK paster pad 207g(두꺼운 종이)/ August 2020.

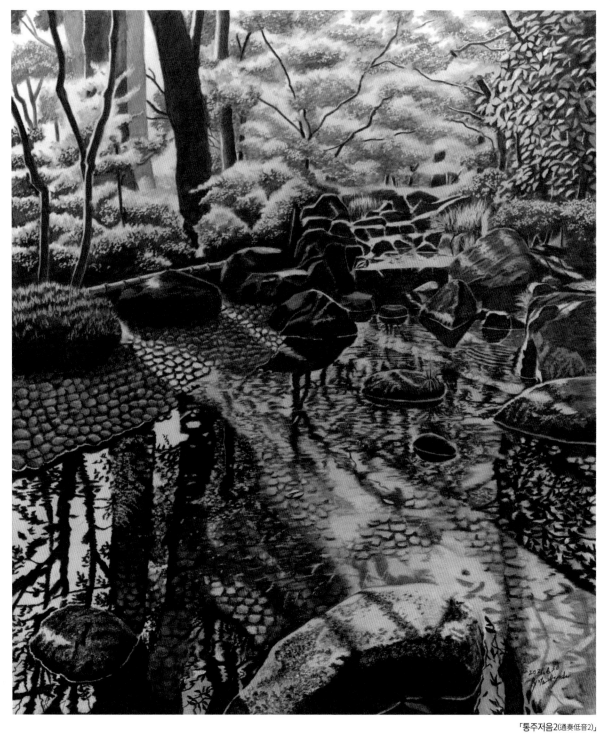

「통주저음2(通奏低音2)」

다양한 표정을 보여주는 수면. 그 위에 내려앉은 한 줄기의 빛.

F10호(530mm×455mm)/ 프리즈마 컬러/ muse Do art paper/ June 2021.

부록 _ 채색 연습하기

다음 페이지부터 총 10작품의 밑그림이 수록되어 있습니다.

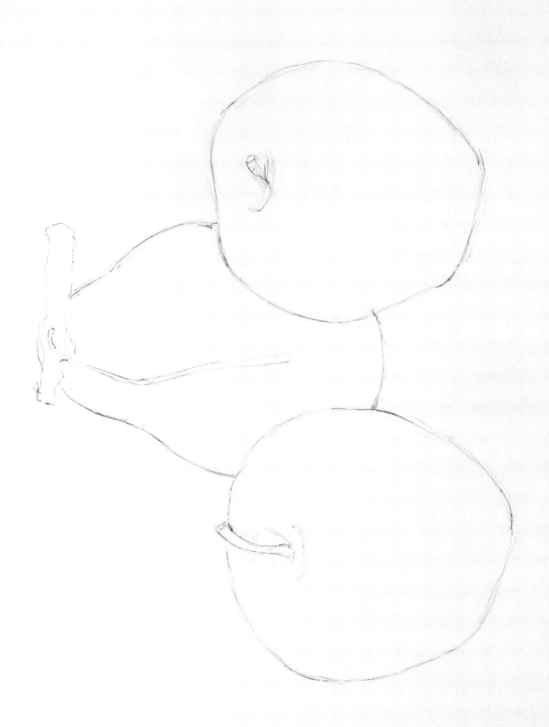

자르는선

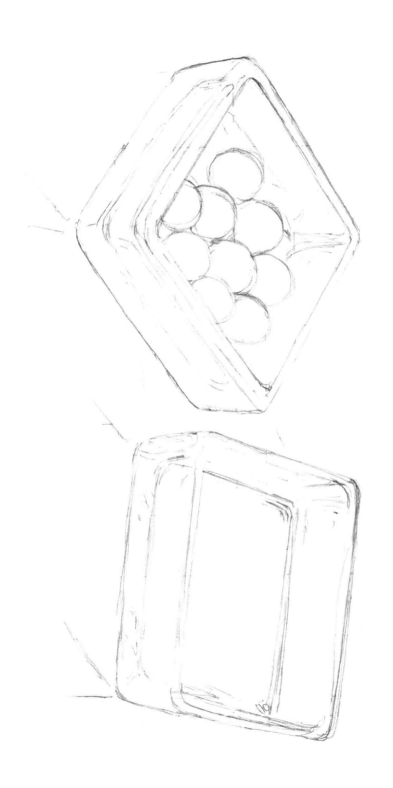

〈Lesson 2 유리 표현 1〉(p.36 실제 작품의 80% 축소 크기)

자르는 선

자르는선

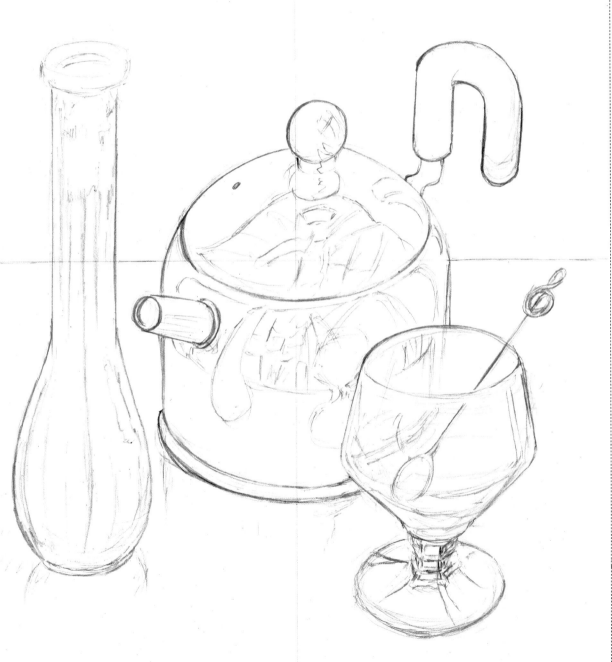

자르는 선

자르는선

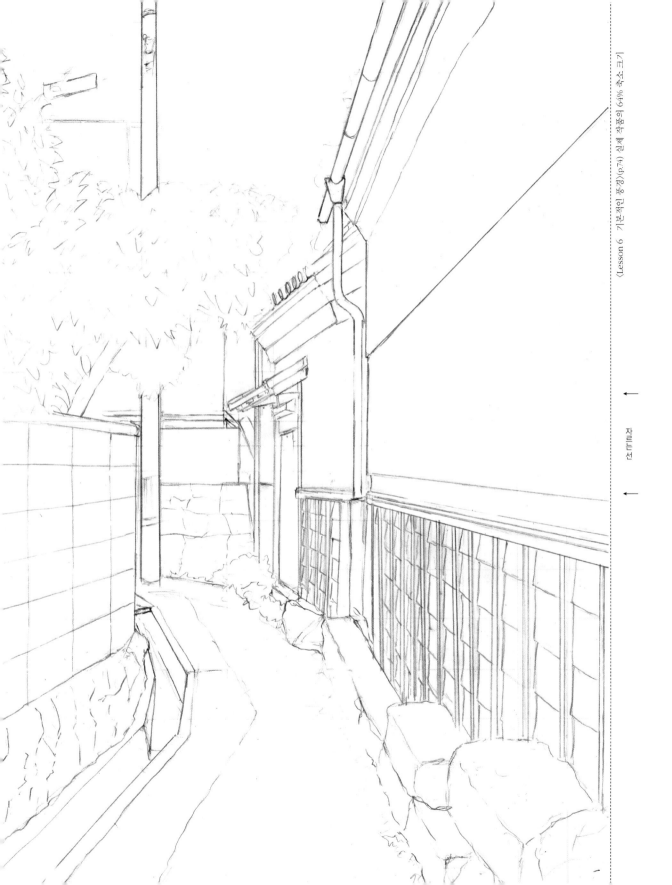

자르는 선

→

자르는선

→

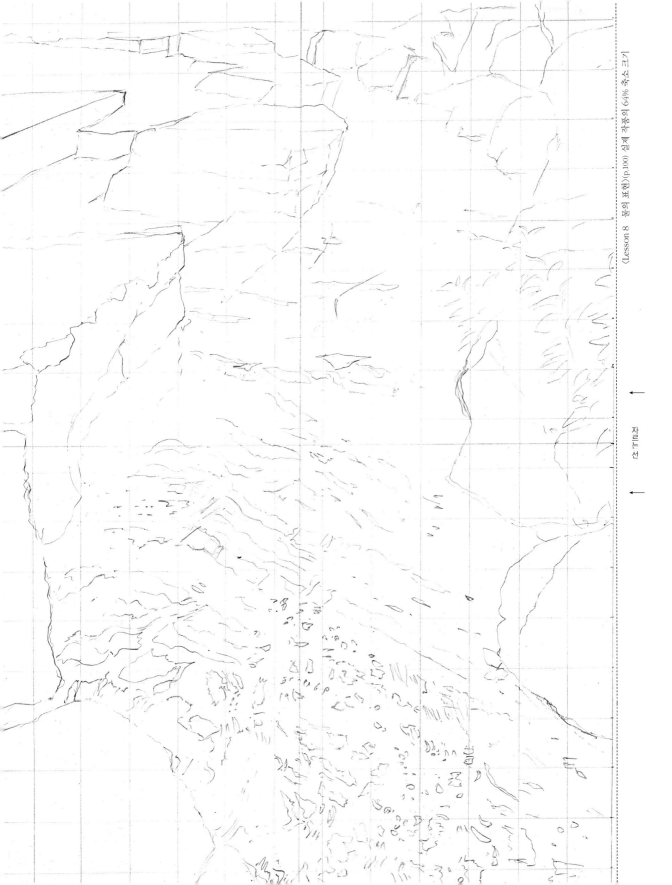

자르는 선

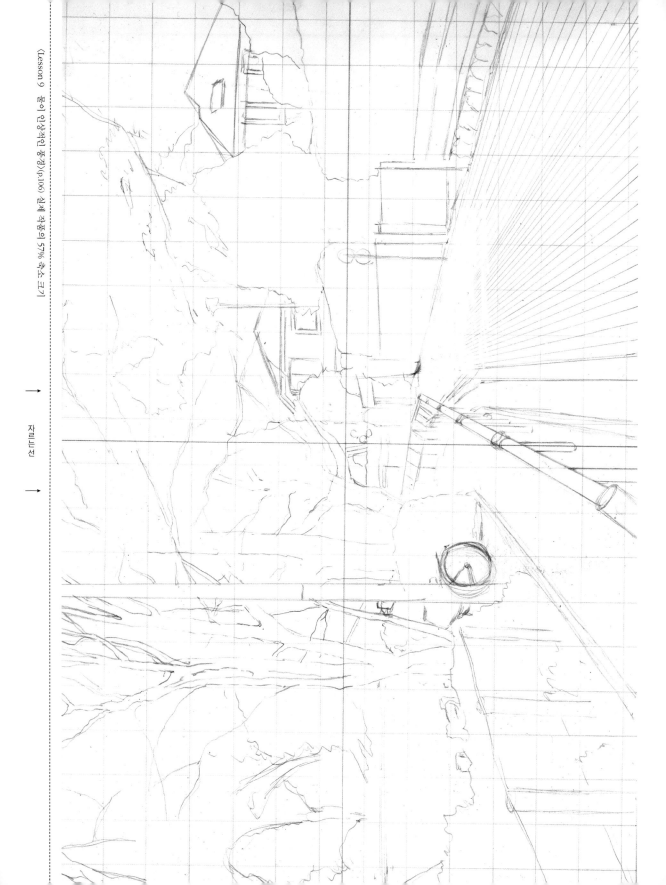

자르는 선

자르는 선

값 23,000원

ISBN 979-11-6862-095-7

03650